MAXIME DU CAMP

LE SALON

DE 1861

PARIS
LIBRAIRIE NOUVELLE
BOULEVARD DES ITALIENS, 15

A. BOURDILLIAT ET Cᵉ, ÉDITEURS

La traduction et la reproduction sont réservées.

1861

LE SALON DE 1861

OUVRAGES DE M. MAXIME DU CAMP

EN VENTE A LA MÊME LIBRAIRIE

Mémoire d'un Suicidé, 1 vol. de 320 pages...........	1 fr.
Les Six Aventures, 1 vol de 360 pages............	1 »
Le Salon de 1857, 1 vol.........................	1 »
Le Nil (Égypte et Nubie) (2e édition), 1 vol..........	2 »
Le Salon de 1859, 1 vol.........................	2 »
Les Chants modernes (2e édition), 1 vol...........	2 »
Les Convictions, 1 vol.........................	3 »
Les Beaux-Arts en 1855, 1 vol...................	3. »
En Hollande, 1 vol.............................	3 »
Égypte, Nubie, Palestine, Syrie.................	500 »

Pour paraître très-prochainement :

Garibaldi dans les Deux-Siciles, 1 vol..........	3 fr.

Paris. — Imp. de la Librairie Nouvelle, A. Bourdilliat, 15, rue Breda.

AVANT-PROPOS

—

Suis-je donc arrivé à cette heure douloureuse de la vie, où l'homme placé entre sa jeunesse qui s'enfuit et la vieillesse qui s'approche, se tourne vers les années écoulées, et se dit avec amertume : « Ah! autrefois c'était le bon temps! » Je l'ignore, mais je sais qu'en parcourant les salles immenses que le palais de l'Industrie a, cette fois encore, daigné prêter aux Beaux-Arts, en regardant les 4012 objets qui sont exposés, je me suis dit : de mon temps, c'était meilleur. Qu'est-ce donc que « mon temps? » c'est l'époque où mes ca-

marades et moi nous faisions l'école buissonnière, où nous nous sauvions de la classe de philosophie pour aller faire au Louvre ces belles entrées qui signalaient le 15 mars de chaque année. On se poussait en foule par un magnifique escalier qui, hélas! n'existe plus; on envahissait le salon carré réservé aux gloires artistiques du moment; on se heurtait devant les toiles des maîtres; on admirait, on dépréciait, on se battait presque: qui, pour la couleur, qui, pour le dessin. Les classiques et les romantiques chantaient victoire chacun de leur côté : on se passionnait en un mot; on croyait que l'art est quelque chose. Il y avait des maîtres; l'école française avait son importance; des quatre points cardinaux, l'Europe des artistes, à ce jour solennel, regardait vers nous; ceux qui peignaient avaient la foi; on discutait la valeur d'un tableau et jamais son prix; on était jeune alors, c'était le bon temps. J'ai eu la triste curiosité de revoir le livret de l'année 1841 à laquelle je fais allusion, et de relire, un à un, le titre des 2280 objets d'art qui prirent place à l'exposition. J'y ai retrouvé des tableaux qui ont laissé leur trace et qu'on n'oubliera pas; j'y ai

retrouvé la *Vue de Capri*, d'Aligny ; l'*Attaque du Téniah de Mouzaïa par le colonel de Lamoricière*, de Bellangé ; les *Paysages*, de Calame et de Bertin ; l'*Enfant prodigue*, de Couture ; les belles aquarelles de l'*Algérie militaire*, de Dauzats ; l'*Entrée des Croisés à Constantinople, le Naufrage, la Noce juive*, d'Eugène Delacroix ; *le Rêve*, de Diaz ; des *Normanderies*, de Flers ; *le Tasse*, de Granet ; les aquarelles de Hubert ; les trois grands tableaux de *Chasse* que Jadin avait peints pour le duc d'Orléans, qui l'honorait d'une affection particulière ; le *Rialto*, de Joyant ; le *Vengeur*, de Leullier ; le *Beyrouth*, de Marilhat ; *la Partie d'échecs*, de Meissonnier ; l'*Héliogabale*, de Muller ; la *Scène d'inquisition*, le *Michel-Ange soignant son domestique malade*, le *Benvenuto Cellini*, de Robert Fleury ; l'*Esméralda*, de Steuben ; les *Enfants hollandais sur la glace*, de Wickenberg, et d'autres que ma distraction n'a peut-être pas remarqués. Ingres, Scheffer, Decamps, Paul Delaroche, n'avaient point exposé. Certes, je suis loin d'admirer tous ces tableaux, mais on s'en souvient, et c'est déjà beaucoup. Quelle toile, aujourd'hui, en 1861, pourrait-on opposer à

celles que je viens de citer et qui sont déjà vieilles de vingt ans?

Depuis ce temps, la dynastie de juillet a pris le chemin de l'exil, une république l'a remplacée et a été violemment remplacée ; l'Empire s'est fondé ; depuis bientôt dix ans qu'il existe, il peut se retourner tout entier vers son propre passé et reconnaître qu'en art et en littérature, il n'a pas produit une seule œuvre destinée à survivre. La seule exposition remarquable à laquelle l'Empire ait présidé, est l'exposition universelle de 1855, car les peintres purent y montrer l'œuvre de leur vie entière. Nous revîmes alors les tableaux qu'on avait admirés sous le régime constitutionnel des Bourbons et des d'Orléans; nous reconnûmes que l'éclosion artistique avait fait de grands efforts pour égaler l'éclosion littéraire de ces temps dédaignés aujourd'hui, et nous pûmes nous convaincre que les libertés publiques sont indispensables au développement normal des lettres et des arts.

Contre tout ce qui combattait les franchises qu'ils avaient conquises en 1848, les artistes n'ont point protesté. Ont-ils eu peur de la liberté qui les rendait maîtres

absolus de leur sort? Ont-ils été effrayés des divisions d'école et d'intérêts qui les séparaient? Je ne sais, mais je crois m'apercevoir qu'ils ont courbé leur front plus qu'il ne convient, et qu'avec l'indépendance ils ont perdu le talent. Cette belle école française dont nous avons été si fiers, s'en va au hasard comme un bataillon de déserteurs en déroute; la pièce d'or a été changée en gros sous, l'effigie même est effacée. Chacun imite son voisin, non pas parce qu'on lui reconnaît du talent, mais parce qu'on sait que ses tableaux se vendent bien. Il n'y a plus de capitaines; il n'y a plus que des caporaux à l'ancienneté. Imite-t-on? je ne le sais même pas; je crois que l'on copie. M. Durangel imite M. Hébert; M. Fortin imite M. Luminais; M. Meuron, M. Achille Zo imitent M. Eugène Giraud; M. Schlesinger imite M. Knauss qu'il fait regretter; M. Legros, M. Duran imitent M. Courbet; M. Froment imite M. Hamon; M. Tissot imite M. Leys, qui, lui-même ne se fait pas faute d'imiter Holbein; j'avoue que parmi ces trois derniers, Holbein est celui qui me paraît avoir le plus de talent. Tout le monde imite tout le monde, et dans cette épidémie d'imitation, il est naturel que rien

d'original ne surgisse. Le salon de 1861 ressemble au salon de 1859, qui ressemblait au salon de 1857.

De noms nouveaux, nous n'en aurons pas à citer. Nous retrouverons, grandis par l'expérience et par le travail, les hommes à succès que plusieurs fois déjà nous avons signalés à l'attention du public : MM. Français, Fromentin, Baron, Tournemine et d'autres qui viendront au courant de notre examen. Nous aurons à nous affliger sur les défaillances d'artistes que nous aimions : de MM. Hébert, d'Aubigny, Blin ; mais en revanche, et pour nous consoler, nous aurons à reconnaître un effort très-sérieux de M. Puvis de Chavannes, et un important tableau du plus fécond de nos *illustrateurs :* M. Gustave Doré.

Avant de terminer ces courtes considérations générales, nous ne devons pas omettre de parler d'une tendance fâcheuse à laquelle certains artistes se laissent entraîner, la tendance à agrandir démesurément leurs tableaux. A un double point de vue, cette tendance est mauvaise: au point de vue artistique, il y a entre le sujet et les dimensions d'un tableau, une relation qu'il ne faut jamais oublier. Lorsqu'on peint le

couronnement de Charlemagne, Luther brûlant à Worms la bulle d'excommunication, la Convention décrétant les droits de l'homme, la France revenant vaincue de Moscou après avoir semé sur l'Europe les germes de la civilisation future, on peut prendre des toiles de vingt pieds et les remplir sans offrir maille à la critique ; mais il est puéril de donner à de petits tableaux de genre des dimensions absolument historiques, ainsi que le font MM. Yan d'Argent dans ses *Lavandières*, Monginot dans *la Redevance*, Lambron dans *le Mercredi des Cendres*, Luminais dans son *Champ de foire*. Qu'on se rappelle l'effet ridicule de *la Charette* de M. Verlat (Salon de 1857.) Au point de vue commercial, point de vue qui, je dois le dire, dirige presque exclusivement les artistes de nos jours, il est insensé, quand les appartements tendent à se rétrécir, à s'abaisser, à se réduire à des proportions de cellule, il est insensé de faire des toiles si grandes qu'on ne peut les loger que dans des palais. C'est vouloir forcer la main au gouvernement qui seul possède des locaux assez vastes pour ne pas être embarrassé par ces énormes machines. Nos peintres n'ont

point profité des exemples admirablement pratiques que les maîtres anglais leur ont donné à l'exposition de 1855.

En somme, l'exposition est médiocre ; chacun y paraît savoir son métier, mais rien que son métier. Tout le monde a un peu de talent et, par le fait, personne n'en a. Les uns ont une cravate, les autres un chapeau, d'autres un pantalon, d'autres une chemise, beaucoup vont tout nus, personne n'a de costume complet ; il y a de bons ouvriers, peu ou point d'artistes.

LE SALON DE 1861

I

PEINTURE OFFICIELLE. — PEINTURE D'HISTOIRE.

L'administration nous a réservé pour cette année une surprise ; elle a classé par ordre alphabétique les œuvres des peintres, de sorte que personne n'eût à élever de réclamation ; c'est pour cela sans doute que le tableau de M. Doré est placé, à contre jour, dans la salle réservée à la lettre M, et que deux toiles de MM. Schenck et Madarasz sont colloquées, tant bien que mal et au petit bonheur, dans la galerie des gravures ; mais comme nous savons qu'on ne peut contenter tout le monde, nous n'insisterons pas. L'admi-

nistration nous réservait encore une autre surprise ; elle a réuni, dans la salle d'entrée, correspondant au salon carré d'autrefois, un genre de peinture qu'on pourrait appeler la peinture officielle. Si c'est là la peinture qu'encourage et que préconise le gouvernement, nous ne lui en ferons que peu de compliments, car, sauf de rares exceptions, elle est pitoyable. Au point de vue de l'art, elle est à peu près nulle ; au point de vue moral, elle est douteuse. C'est de la flatterie à coup de pavé ; La Fontaine en a parlé depuis longtemps dans *l'Ours et l'Amateur des jardins*. J'ai peu l'habitude, en général, de m'occuper de cette sorte de besogne commandée qui n'appartient à l'art par aucun côté, et qui se rattache à l'histoire par un fil si léger que la postérité ne l'apercevra peut-être pas ; mais cette année, je suis forcé de m'y arrêter ; cette peinture officielle est si bruyante, si reluisante, si fatigante, qu'il faut bien en dire quelques mots. C'est un déluge d'épaulettes et de pantalons rouges à faire pâlir la galerie des batailles au musée de Versailles ; car il paraît que la peinture officielle, puisqu'elle se nomme ainsi, méprisant nos gloires pacifiques, dédaigne scru-

puleusement les découvertes modernes de la science, de l'industrie, et qu'elle ne peut s'occuper que de nos triomphes militaires. Plusieurs hommes se partagent aujourd'hui cette fonction héroïque qui autrefois appartenait en propre à M. Horace Vernet. Cela est triste à dire, mais ce Raphaël du *piou piou* laisse encore bien loin derrière lui ses maladroits imitateurs. Au moins il avait le mérite de connaître à fond le personnel de l'armée qu'il illustrait; il connaissait le type particulier et, pour ainsi dire, idiosyncratique de chaque corps spécial. Dans ses tableaux, on distinguait à première vue un chasseur d'Afrique d'un soldat du génie : dans les tableaux d'aujourd'hui, c'est l'uniforme seul qui fait la différence. Et puis M. Vernet, quoiqu'il connût « l'éclat des cours et l'air qu'on y respire, » respectait autant que possible la vérité. Dans *la Prise de la Smala*, le duc d'Aumale est au troisième plan. Aujourd'hui ce n'est plus ainsi, et celui qui conduit la bataille est invariablement entouré de morts et de mourants ; sous ce rapport, M. Yvon n'y va pas de main morte, il casse les vitres à coups de poing, et à force de vouloir être réel, il arrive à l'invraisemblable. Ça me serait à peu

près indifférent, si son tableau était bon, mais il est mauvais, mollement peint, d'un pinceau grossier malgré la composition qu'on a voulu rendre épique ; on a cherché la noblesse dans la disposition générale, et on a mis directement sous l'œil du spectateur des marmites en fer-blanc, des pains de munition et une croupe de cheval. A propos de ce cheval gris-pommelé, Géricault seul, à mon avis, était capable, dans son *Officier de guides*, de lui donner une telle violence de mouvement. Il y a beaucoup de fumée dans les fonds, beaucoup d'uniformes dorés aux premiers plans, beaucoup de portraits peu flattés ; c'est de la peinture de Cirque olympique. Elle nous fait regretter ces beaux Circassiens, ces Cosaques vigoureux, ces blonds mougiks que M. Yvon dessinait si bien aux crayons de couleurs ; c'était à l'époque de notre jeunesse ; décidément c'était le bon temps.

Il faut avouer, du reste, que les artistes qui acceptent de peindre les batailles modernes prennent une charge qu'il est presque impossible de mener à bonne fin. Des masses énormes qui se meuvent dans un but qu'elles ignorent et que connaît seul le chef su-

prême; des artilleries qui, le plus souvent, tirent au jugé; des terrains de plusieurs lieues d'étendue, des fumées tourbillonnant dans l'air, sont des choses qui, en général, appartiennent peu à la plastique. Avec les nouveaux canons rayés, des armées peuvent maintenant combattre sans même s'apercevoir : dans de telles circonstances que peut faire un peintre? Je ne le devine guère. Aujourd'hui surtout (les guerres d'Italie et de Crimée semblent l'avoir prouvé) que celui qui remporte les victoires s'appelle légion; que la tête directrice cède sa place à la foule intelligente ; que le général, en un mot, suit ses soldats au lieu de les guider, il est difficile de résumer une bataille par un seul personnage, comme on pouvait le faire par Condé à Rocroi, par Kléber à Héliopolis, par Desaix à Marengo, par Napoléon à Waterloo. Or, quelque grande que soit une toile, quelque petits que soient les personnages, on ne peut guère admettre qu'un peintre saura représenter l'action de cent mille hommes contre cent mille hommes, et c'est cependant ce qu'il faudrait faire pour être dans la stricte vérité. C'est à peine si les beaux panoramas du colonel Langlois peuvent y réussir. Autrefois, dans les rencontres

anciennes, il n'en était pas ainsi : la courte portée des armes de trait amenait forcément des combats corps à corps ; il y avait lutte, il y avait mêlée, l'homme valait réellement par lui-même bien plus que par les armes qu'il portait ; la bravoure, l'adresse, la force individuelle entraient pour beaucoup dans la perte ou dans le gain d'une bataille ; l'action particulière jouait un grand rôle dont l'action générale ; pour tout dire en un mot, chaque homme était un combattant et non point un soldat, et comme tel il appartenait aux arts plastiques qui, synthétiques par essence sont inhabiles à faire tomber sous les sens le mouvement des masses, et ne peuvent représenter d'une façon saisissante que les efforts d'un groupe restreint. Aussi qu'arrive-t-il aujourd'hui ? beaucoup de peintres ont essayé de peindre des batailles et pas un n'en est venu à bout, pas même M. Beaucé, qui cependant assistait, de sa personne et très-bravement, à la journée de Solferino, quoique de tous ses concurrents il se soit approché le plus de la réalité. Tous, pris peut-être à leur insu par les considérations qui précèdent, ont été obligés de choisir un épisode dans les combats qu'ils ont voulu

représenter. M. Pils, lui-même, un homme d'un incontestable talent, ayant à peindre *la bataille de l'Alma* a fait une toile fort remarquable qui ne représente point la bataille de l'Alma. Les fraîcheurs de l'aube planent sous le ciel, les falaises crayeuses qui bordent la rivière s'élèvent comme un rempart infranchissable que franchira pourtant l'agile bravoure de nos soldats ; tout en haut vers la gauche on aperçoit la tour du télégraphe où flottera le drapeau français, teint par le sang de celui qui l'aura planté. Dans la plaine s'agitent des masses rouges qui sont l'armée anglaise, et des masses bleues qui sont l'armée française ; des canons envoient des nuages de fumée dont la blancheur argentée se marie bien aux pâleurs nacrées du paysage. Où est la bataille ? je la devine, mais je ne la vois pas. Au premier plan, traversant un gué de l'Alma, une batterie d'artillerie, d'une vérité mathématique, s'avance avec un entrain qui n'est point de la confusion. Cela est sincère, honnête et peint de main de maître ; chaque mouvement est étudié avec soin depuis celui des conducteurs qui fouaillent leurs chevaux percherons, jusqu'à celui des artilleurs qui mettent la main

aux roues pour faciliter le passage des pièces ; des zouaves lancés en avant précèdent la batterie sur la route abrupte qu'elle doit franchir, et commencent ce mouvement tournant qui décidera du gain de la journée. Autour des pièces et les escortant, des turcos s'avancent, montrant sous la chachiah les types accentués du nègre du Soudan, du Berbère du Sahel, du Vandale de la Kabylie. Il y a là des études de physionomies qui suffisent pour affirmer un peintre sérieux. Près d'eux, presque au milieu d'eux, apparaît le général Bosquet monté sur son cheval isabelle ; il suit le mouvement plutôt qu'il ne le surveille. Soyons reconnaissant au peintre de l'avoir représenté simplement, tel qu'il a dû être ce jour-là, sans trop de galons à son habit, suivi d'un seul aide de camp et de son porte-fanion; le visage du général est bien rendu, ferme, vigoureux, offrant ce type de beauté mâle que M. Yvon avait si singulièrement adouci en 1859 et que l'on aime à voir, comme un bon présage, à ceux entre les mains de qui la patrie est obligée parfois de remettre son sort. En regardant cette mâle figure, je n'ai pu m'empêcher de songer que la mort l'avait idéalisée

pour jamais, et que l'implacable déesse avait été bien sévère pour tous ces brillants officiers qui s'épanouissaient dans la vie, il y a dix ans, vers la fin de l'année 1851. Comme dans la ballade de Burger, les morts ont été vite pour cette phalange de généraux et de colonels qui éblouissaient Paris de l'éclat de leurs uniformes. Nous pouvons les compter, ne serait-ce que pour savoir ce que coûte la gloire : Leroy de Saint-Arnauld, de Cotte, de Lourmel, Espinasse, Cornemuse, Sauboul, Léorat, Tartas, Jolly, Gastu, Chapuis, Courand, Payxar, Béchart, Moussette, Répond, Boccat, de Marolles, Roubé, Landry Saint-Aubin, Cuny, de Garderens, de Boisse, de Kerguiern, Le Guiales, Foltz, Magran, O'Keeffe, Montalembert et d'autres peut-être que j'oublie ; quant aux simples soldats, à ces instruments héroïques qu'utilise la discipline, qui jamais pourra savoir leur nombre et leurs noms? M. Pils n'a point pensé à tout cela en faisant son tableau, et j'ai peut-être tort de me le rappeler en en parlant ; il a simplement voulu faire une bonne toile, profondément étudiée, dessinée avec habileté, très-bien peinte, aussi spirituelle que possible, et il a réussi ; elle représente la

bataille de l'Alma absolument comme elle représenterait autre chose ; on sent que pour l'auteur le sujet lui-même n'était qu'un accessoire. Tous ceux qui ont voulu toucher aux batailles ont fait comme M. Pils, et ont choisi un épisode ; M. Armand Dumaresq a peint une embuscade. Des chasseurs à pied et des voltigeurs de la garde impériale abrités derrière un talus, couchés ventre à terre comme des serpents qui guettent leur proie près d'un abreuvoir, s'apprêtent à faire feu contre une colonne d'artillerie autrichienne qui, la nuit tombante, galope à fond de train poursuivie par notre victoire. C'est une étrange composition qui n'offre guère aux regards que des semelles de souliers et des fonds de culotte, mais telle qu'elle est néanmoins, elle est curieuse, prise sur le fait d'une manœuvre militaire, et prouve que le courage européen a parfois besoin d'emprunter la ruse des Peaux-rouges. C'est d'une peinture charbonnée, cernée de noir, lourde, mais vigoureuse cependant et d'un certain effet. Je n'en dirai pas autant de la *Bataille de Magenta* par M. Couverchel, il m'est difficile de m'intéresser à cet escadron de chasseurs de la garde qui charge héroïquement

quinze Autrichiens qui n'en peuvent mais. La qualité de la peinture ne me semble pas racheter beaucoup l'insuffisance de la conception. M. Baucé a fait du moins un grand effet dont il faut lui tenir compte, car il a cherché, dans sa *Bataille de Solferino* à rendre ce qu'il avait vu, rien de plus, mais rien de moins. Nous pouvons l'en croire, il y était. Dans cette ferme de Casa-Nuova qui apparaît à droite, au troisième plan, écaillée par la mitraille, il quitta souvent le crayon pour le fusil, et là il vit arriver vers lui cette admirable charge de chasseurs d'Orléans conduite par un clairon qui sonnait, en dansant, l'air du *Sire de Framboisie*. Ici point d'état-major pompeux, point de fantasmagorie héroïque, mais de vrais morts, des blessés réels, des prisonniers certains. A droite, les hussards du général Clairambault vont bientôt se jeter dans la bagare emportant dans le tourbillon leur musique avec eûx; au centre le général Niel; à gauche les quarante-deux pièces du général Solleile incessamment tonnantes gardent l'espace qu'on avait laissé subsister entre le deuxième et le quatrième corps, et par où l'armée autrichienne aurait pu nous couper. Dans ce tableau

au moins, nous voyons une action directe, précise et dont le résultat fut peut-être la victoire; néanmoins ce n'est encore qu'un épisode, et, sans le livret, on ne le comprendrait guère. Dans le fond paraissent les positions qu'on occupera le soir; sous le ciel s'amasse ce formidable orage qui doit interrompre la bataille et suspendre une poursuite qui nous eût peut-être menés jusqu'à Vérone, et qui eût rendu bien véritablement l'Italie libre depuis les Alpes jusqu'à l'Adriatique. Cela est finement peint; on voit que M. Baucé a vécu dans l'intimité du soldat français, il connaît ses mœurs, ses attitudes et ses gestes les plus intimes; c'est un bon tableau, et je préfère cent fois cette toile honnête aux pompeuses exagérations dont j'ai parlé plus haut. S'il y a de l'esprit dans cette composition, je dois dire cependant que j'en trouve plus encore dans celles de M. Hippolyte Bellangé, un vieux peintre de soldats qui a des chevrons tout le long de sa palette. *Les deux amis* (Sébastopol 1855) est une scène émouvante qui remet en mémoire la fin glorieuse de la légion thébaine. Deux jeunes officiers que la fraternité des armes avait entraînés dans une indissoluble amitié sont

morts l'un près de l'autre frappés peut-être du même coup.

> Et tels avaient vécu les deux jeunes amis,
> Tels on les retrouvait dans le trépas unis.

Heureusement que la peinture est meilleure que les vers. La sinistre civière est auprès d'eux, des officiers attristés lisent les papiers trouvés sur les deux jeunes cadavres, les impassibles infirmiers se préparent à emporter ces belles espérances brisées qui ne représentent pour eux qu'une fosse de plus à creuser. C'est d'une peinture légère, facile, qui a plus de chic que de talent, mais agréable et éminemment spirituelle.

M. Théodore Devilly, que nous suivons depuis longtemps avec intérêt, et qui, depuis dix ans, a singulièrement modifié sa manière, a bien fait de renoncer à ces pastiches d'Eugène Delacroix, dont *le Combat de Sidi-Brahim*, exposé en 1859, nous avait offert un triste modèle. Il vaut mieux être mauvais par soi-même, que bon par le secours des autres. Il a été

tenté aussi par les victoires de la campagne d'Italie, mais à sa manière et en apportant dans sa composition un esprit philosophique que déjà nous avons loué en 1857. Son *Dénoûment de la journée de Solferino* est sinistre à voir. La bataille est gagnée, le chef de l'armée, debout sur un mamelon, regarde les Autrichiens dont la déroute a précipité la fuite. Au premier plan, sur le terrain ensanglanté, gisent les corps déjà refroidis de ceux qui ont lutté tout le jour. Le hasard des événements a réuni là, sous la commune étreinte de la mort, des hommes à qui la partie mise en jeu était indifférente : des turcos, venus du désert de Saharah, des Hongrois venus des steppes danubiens, des Croates descendus de leurs montagnes. Pourquoi se sont-ils battus? Ils ne s'en doutent guère, ils ont fait ce qu'on appelle le devoir, ils sont morts pour les intérêts d'une politique dont ils ignoraient le premier mot et, comme récompense, ils auront quelques pelletées de terre au fond du même trou. A côté d'un des cadavres, s'étale ironiquement une *blague* soutachée, gage d'amour des temps heureux, et que la mort vient de broder de perles sanglantes. L'harmonie de ce ta-

bleau est forte sans être violente, la composition en est habile et l'impression durable. En somme, c'est d'une brutalité qui convient au sujet et qui ne nous déplaît pas.

M. Protais, lui aussi, a vu dans la guerre autre chose que de la gloriole et des états-majors dorés. Ses *Zouaves* et ses *Grenadiers sur la route de Magenta*, sont un bon fouillis d'hommes bien mouvementés et lancés dans une action terrible. Mais à cette toile remuante, je préfère deux tableaux du même artiste, tableaux intimes, presque douloureux, et d'une poignante impression. *Une Sentinelle (Souvenir d'automne en Crimée)*, représente un jeune soldat vêtu de la lourde capote à collet, debout et comme perdu seul dans un immense horizon. Il lève la tête et suit du regard, sous le ciel, un long vol d'hirondelles qui partent pour leur hivernage. Bien des mélancolies, bien des regrets, apparaissent dans ses yeux tristes qui ne reverront peut-être jamais la maison du village. Cette scène est bien simple, mais entre ce soldat et ces oiseaux, il y a tout un drame que M. Protais a su faire deviner aux spectateurs. *Deux Blessés (Souvenir de la campagne*

d'Italie), sont d'une humanité réellement puissante. L'un est un Autrichien, l'autre est un Français. Pour l'un la bataille est perdue, pour l'autre elle est gagnée ; mais cela leur importe peu, car tous deux vont mourir. Le combat s'est apaisé, la nuit est venue sous le ciel impassible parsemé d'étoiles. Les vivants sont si las, qu'ils dorment oublieux des mourants qui les appellent. Un des blessés, affaissé sur lui-même, pâli, presque éteint, a pu porter sa gourde à ses lèvres ; un autre, dévoré par la soif ardente des plaies enfiévrées, les yeux perdus dans une angoisse inexprimable, se traîne sur les genoux et sur les mains pour aller mouiller ses lèvres au bidon de celui qui agonise près de lui. Ce ne sont plus deux ennemis, ce ne sont plus deux combattants, ce ne sont plus que deux hommes ; c'est ce que M. Protais a parfaitement compris. Cette toile est bonne ; un peu molle peut-être dans les fonds, mais sérieusement réfléchie et d'une exécution qui, sans être remarquable, est pleine de bonnes qualités.

Nous en avons fini avec les tableaux de bataille. Il en reste cependant beaucoup encore dont il serait

facile de parler, mais dont il vaut mieux ne rien dire.
Il y a aussi des départs et des retours de soldats ; il y
a des portraits de maréchaux ; il y a des portraits de
généraux ; il y a force pantalons rouges et force capotes bleues. Tout cela ira tranquillement prendre sa
place dans les docks du musée de Versailles, et personne ne s'en occupera plus. C'est la destinée des tableaux de batailles qui sont généralement à l'art de la
peinture, ce que les faits divers d'une gazette sont à
l'histoire.

La salle destinée à la peinture officielle contient
plusieurs portraits ; un seul nous a paru remarquable,
et digne du nom qui l'a signé : c'est celui du prince
Napoléon, par Hippolyte Flandrin. Il ne fait pas oublier le portrait de M. Bertin, par M. Ingres, mais il y
fait penser, et c'est déjà beaucoup. Un tableau qu'on
a placé, par déférence pour son sujet, dans la salle
officielle, nous servira de transition pour parler des
essais de peinture d'histoire qui ont été exposés cette
année. *Le Cortége pontifical (projet de frise)* est curieux comme archéologie d'une chose morte qui vit
encore. A voir ces costumes étranges, ces gardes ha-

billés en valets de carreau, ces casques du moyen âge, ces hallebardes surannées, ces robes de moines qui n'ont plus rien à faire dans notre vie moderne, cette pourpre qu'on ne respecte plus, cette triple tiare qui n'a plus de signification, on s'arrête à regarder cette procession singulière comme l'on s'arrêterait à regarder la représentation des fêtes d'Éleusis. La peinture est petite, maigrelette, contenue dans un dessin assez exact, trop poussée aux tons roses, comme généralement celle des *Pompéïstes,* et appliquée sur fond d'or ainsi qu'une miniature de missel. A ce projet de frise, je préfère celui que M. Mazerolles a intitulé : *Diogène cherchant un homme.* L'humanité féminine, comme une théorie antique, emboîte le pas derrière le vieux cynique, que précède son chien, et qui porte sur son dos le poulet qu'il doit jeter dans l'école de Platon. Les femmes de tout âge, de toute condition, de toute beauté, ont allumé leur lampe à la lanterne de l'implacable chercheur et s'empressent à sa suite dans l'espoir d'apercevoir les premières l'oiseau rare que veut trouver le philosophe ; seules deux vieilles désillusionnées se moquent des jeunes chercheuses. Pauvre

Diogène ! il est le Juif-errant de la philosophie. Je crains bien qu'il ne soit immortel ; en tout cas il n'est pas mort encore, et l'ont dit qu'il a traversé l'Exposition sans avoir soufflé sa chandelle. L'ordonnance à laquelle la disposition forcée des frises donne toujours un air de procession, a réussi à éviter la monotonie et à trouver le mouvement. L'artiste a su éviter l'uniformité, et il faut lui en tenir compte, car ce n'était pas une petite difficulté à vaincre. Il y a bien quelque ressemblance entre les types représentés, il y a des lourdeurs dans les attaches, mais la couleur est agréable, la composition est gaie, spirituelle, cherchée sans être précieuse, et d'une ironie facile à comprendre. Je la préfère, de beaucoup, aux rébus que M. Hamon a souvent exécutés dans le même genre.

Puisque nous nous occupons de ce qu'on appelle aujourd'hui la peinture d'histoire, il ne serait peut-être pas inutile de dire quelques mots des grands prix de Rome, et de voir ce qu'ont produit, cette année, les anciens habitants de la villa Médicis, *male suada*. Ils sont restés cinq ans dans la ville éternelle pour fortifier leurs études et apprendre à faire de la peinture

d'histoire ; c'est pour cela, sans doute, qu'ils ont presque tous exposé des portraits. Bien des gens se sont moqué, et moi-même j'ai fait comme eux, *meâ culpâ*, du temps où l'on n'aimait que l'art pour l'art. Ce temps, raillé par la plupart et justement regretté de quelques-uns, ne valait-il pas mieux que ce temps de commerce à tout prix qui déshonore notre époque? Le seul des lauréats couronnés depuis vingt ans qui ait un talent avec lequel il faille compter aujourd'hui, est M. Pils, qui, du moins, possède son métier à fond.

Ce n'est qu'avec une extrême douleur que nous parlerons de M. Hébert. Si jamais artiste donna des espérances, ce fut celui-là. Nous n'avons pas été des derniers à l'applaudir et à lui crier courage. En 1859, nous avons été obligés de faire violence à nos sincères sympathies pour lui donner des conseils que justifiait l'état morbide de sa peinture. Que dirons-nous aujourd'hui? La maladie est-elle donc incurable, et faut-il donc jeter le drap sur ce talent qui nous avait tant promis? Nous espérons encore que M. Hébert pourra sortir de la voie déplorable où il s'enfonce avec une obstination que rien n'a

pu dérouter, ni les conseils d'une critique indépendante, ni la froideur croissante du public, et où le poussent sans doute les éloges d'amis maladroits. Cette chlorose constitutionnelle, qui affadit ses personnages, amollit ses ciels et donne les pâles couleurs à ses étoffes, n'est plus de la grâce, ni même de l'afféterie; c'est de la maladie au premier chef. Cette maladie, qui finira par tuer complétement M. Hébert, il faut la traiter par les fortifiants, par le soleil, par la mer, par la verdure; il y a péril en la demeure; et, si M. Hébert, comprenant à quel point nous sommes désintéressés dans la question et combien nous serions heureux de sauver son talent qui s'éteint, voulait nous prendre pour médecin et suivre notre ordonnance, nous lui conseillerions les eaux du Nil et du Jourdain. Sa maladie serait-elle épidémique? Je ne sais, mais il me semble qu'elle gagne M. Cabanel, qui, dans sa *Mort de Moïse* (Salon de 1852), nous avait cependant montré une santé dont on pouvait tirer bon augure. La *Marie-Madeleine* qu'il expose aujourd'hui s'est-elle livrée à de telles abstinences qu'elle en soit arrivée à la décomposition du sang? c'est possible. Ses chairs

molles, blafardes, pénétrées d'une pâleur profonde, annoncent une constitution parvenue au dernier degré du lymphatisme; je n'ose pas dire tout ce que j'en pense, mais je la crois bien malade. J'admets que les austérités de sa vie l'aient réduite à cet état, mais le *Poëte florentin* et ceux qui l'écoutent semblent avoir été touchés par l'air pestiféré qui sort de la grotte de la blonde repentie. Dans la *Nymphe enlevée par un faune,* je vois une montagne d'un bleu foncé qui est tout aussi malade que la *Madeleine,* et qui paraît avoir été peinte par M. Hébert en personne. Le ciel lui-même ne se porte pas très-bien. Le faune est de belle anatomie; la nymphe est charmante, et, quoique je n'y comprenne pas certaine lumière éblouissante tombée d'aplomb sur un endroit qui devrait naturellement se trouver dans l'ombre, je la trouve habilement traitée, d'une couleur plaisante et d'un modelé souvent remarquable. M. Cabanel a d'excellentes qualités, il doit être jeune encore et dans toute sa force, il nous a prouvé souvent déjà qu'il avait un pinceau vigoureux. Qu'il ne prenne point nos critiques en mauvaise part; si nous appuyons fort, c'est pour mieux lui montrer notre

intérêt et lui prouver combien nous serions fâchés de le voir suivre une pente qui a conduit à leur perte des artistes que la nature avait mieux doués que lui. Nous ne disons pas cela pour M. Boulanger (Gustave-Rodolphe), qui expose un *Arabe* très-finement et très-agréablement peint, mais si manifestement poitrinaire, avec ses pommettes saillantes et son teint transparent que le pauvre homme a l'air de penser à la chute des feuilles de Millevoye. *Hercule aux pieds d'Omphale* se porte mieux ; on prétend que c'est l'homme canon, un homme de première catégorie, qui a servi de modèle. M. Boulanger (Gustave-Rodolphe) aurait copié ce groupe dans l'atelier d'un sculpteur, je n'en serais pas surpris, car Omphale est en plâtre et Hercule en terre cuite.

Nous ne dirons rien de M. Barrias, qui, dans sa *Conjuration chez les courtisanes* (*Venise* 1530), amasse dans un cadre circulaire une telle quantité de personnages grands comme nature qu'ils suffiraient à remplir une toile vaste comme celle de M. Pils. M. Bouguereau a peint d'assez agréables idyles et a fait un effort dans *la Première discorde*. Ève est assise, laissant échapper

des larmes de ses yeux maternels, appuyant contre elle le petit Abel qui pleure et se désolant aux duretés de Caïn. Ce dernier n'est point réussi ; on ne sent pas en lui le premier meurtrier futur. On a eu beau entourer son front de cheveux crépus et brunir ses chairs par des tons bistrés, ce n'est qu'un enfant boudeur. M. Bouguereau a voulu donner à Ève une beauté blonde et sérieuse. La tête est belle et d'une grande pureté de lignes, mais à voir cette femme si fraîche, si potelée, Béranger aurait dit : si dodue, on croirait volontiers qu'elle jouit encore des joies tranquilles du paradis, car rien ne montre en elle qu'elle ait été ravagée par le dur labeur de la terre. L'aspect du tableau n'est point agréable ; la composition en boule offre aux yeux un paquet de chairs qui n'a rien de ragoûtant. Ne critiquons pas trop M. Bouguereau, car c'est encore un des artistes les plus honnêtes que nous ayons dans ce temps-ci.

Le morceau le plus remarquable de l'exposition de M. Baudry est un portrait d'enfant peint en *Saint Jean*. C'est plaisant aux yeux, d'un joli coloris, qui n'est pas très-fort, qui n'est pas très-savant, mais qui est d'un

goût assez distingué. Ce tableau est une fantaisie et
nous ne comprenons pas trop pourquoi le peintre l'a
surchargé de détails inutiles ; les accessoires font pres-
que oublier le sujet. A quoi bon ces cerises, cette corde,
cette ceinture, ces chardons, cette toile d'araignée ?
Comme l'enfant, les arbres, les détails ont la même va-
leur, l'œil ne sait plus où se fixer et n'emporte
qu'un vague souvenir de coloration agréable. Le por-
trait de *M*^me *Madeleine Huchard* a de jolies qualités
de bleu et de noir dans les étoffes, il y a du coloriste
dans la façon dont ces deux nuances sont juxtaposées ;
quant à la tête, j'espère pour le modèle qu'elle n'a ni
cette bouffissure, ni ces teintes crayeuses. M. Baudry a,
du reste, abusé cette année de ces tons opaques et
blanchâtres qui semblent avoir été peints avec du
plâtre, je les retrouve dans tous ses portraits, et no-
tamment dans celui de *M. Guizot* dont la main gauche
est extraordinairement belle, mais dont le visage vieilli,
blafard, modelé à facettes, éclairé de deux yeux que
je croyais plus intelligents et plus vifs, ressemble
plus à un maître d'école octogénaire qu'à un person-
nage historique. Tout cela est peint avec adresse, j'en

conviens, mais à voir les tableaux de M. Baudry, on comprend bien vite qu'il n'a sur l'art que des idées d'un ordre assez médiocre. Est-ce qu'il aurait voulu, par hasard, toucher à ce qu'on nomme maintenant le réalisme? Ce serait une étrange erreur de sa part. Quand on n'a ni imagination, ni composition, ni style, ni dessin assez fort pour porter un sujet sérieux et qu'on a, pour tout bagage artistique, *de la patte*, comme on dit dans les ateliers, un aimable coloris d'une qualité assez rare et le goût des petites nudités à moitié dévoilées, il faut se résigner à peindre des *Cybèles*, des *Amphytrites*, de gracieuses décorations qui doivent bien faire dans un salon parmi les ors de la tenture; mais, sous peine de se tromper radicalement, il ne faut point toucher à certains sujets terribles que des maîtres ont immortalisés en les plaçant du premier coup sur la plus haute sommité de l'art. *Charlotte Corday venant d'assassiner Marat* n'est point un heureux tableau et l'exécution de ses détails en manière de trompe-l'œil ne fait que produire un effet désagréable. Qui ne se souvient de l'admirable tableau de David qui seul suffit à le sacrer grand artiste? Il est d'une

simplicité lugubre comme la mort; rien de théâtral, rien de forcé; on sent que le peintre a été sous une impression profonde et il l'a fait partager aux spectateurs. M. Baudry n'a point procédé ainsi; les élèves de l'école de Rome se suivent et ne se ressemblent pas. Dans le tableau qui nous occupe, Marat, vu de dos, le couteau fiché dans la poitrine, laisse retomber sa tête en arrière et se cramponne avec douceur au rebord de la baignoire. Charlotte Corday est debout, près d'une fenêtre qui projette sur elle une grande lumière; elle regarde, non point vers la victime qui se débat, mais probablement vers une porte par où vont entrer ceux qui ont entendu le dernier appel. Les efforts que M. Baudry a faits pour arriver au réalisme sont curieux et vraiment puérils; le bras droit de la meurtrière est retourné en dedans, et, dans son mouvement, il fait tourner aussi l'étoffe de la manche collante qui se brise en plis étudiés avec beaucoup de soin; la main est à demi fermée encore comme si elle venait de lâcher le manche du couteau. Par terre, le chapeau de Charlotte Corday (?) est tombé et l'éventail aussi, et une chaise de canne et un journal, le numéro 241 du

Plébiciste. Quelle précision de détail et quelle consciencieuse étude de la vérité historique! L'éventail est si vrai qu'il a l'air d'avoir été acheté hier chez Vannier. Près de tous ces objets traînant pêle-mêle dans une flaque d'eau échappée de la baignoire, je vois un papier sur lequel des mots sont écrits, j'y lis le nom de Barbaroux et le mot guillotinés. Sur une planchette s'étalent deux ou trois livres reliés. Près du mourant, sur un billot de bois, on voit la plume et l'encrier de plomb. Mais ces détails ne suffisaient pas encore à M. Baudry ; il fallait donner à cette chambre un air vrai et, pour ainsi dire, technique ; aussi, par surcroit de précaution, il a plaqué une carte de France sur la muraille ; il y a écrit les noms des provinces; ici Bretagne, ici Gascogne, et le lieu et la date de l'impression : 1792. Qui veut trop prouver ne prouve rien ; un décret de l'assemblée nationale avait divisé la France en quatre-vingt-trois départements, dans l'année 1790. Une carte réactionnaire, monarchique, liberticide, chez Marat, c'est peu le connaître ; il eût dénoncé le détenteur d'une carte pareille comme ami des émigrés et agent de Pitt et Cobourg. Tout cela est peint avec un

soin extraordinaire, mais le besoin de réalité qui a tout à coup saisi M. Baudry m'étonnerait, si l'artiste était parvenu à peindre tout son tableau dans cette manière exacte et sèche qui rappelle les intérieurs de M. Drolling. Mais la fantaisie a naturellement bien vite repris le dessus et le personnage principal est une figure de convention. Pour peindre Marat, M. Baudry s'est inspiré d'une gravure extrêmement répandue qui représente la tête de Marat mort, et porte en exergue ce vers :

Ne pouvant le corrompre, ils l'ont assassiné.

Mais je doute fort qu'il ait consulté le portrait de Charlotte Corday qui est au cabinet des estampes de la Bibliothèque impériale. Charlotte Corday y est représentée comme une jeune femme à joues un peu fortes, sans animation, l'œil est plutôt petit qu'autrement ; le sourcil est net, très-vivement dessiné, le menton fort et carré, ce qui est un signe d'énergie. Les cheveux sont châtains clairs et non point blonds comme M. Baudry les a faits dans l'intérêt de sa coloration

générale. M. Baudry la revêt d'une robe en soie rayée, dont la jupe paraît en zinc tant elle est dure et cassée de plis anguleux. Le jour du meurtre, Charlotte Corday « revêtit une robe blanche, couvrit sa poitrine d'un fichu de soie blanc, replié à la ceinture et s'attachant derrière la taille, elle se coiffa de la coiffe normande à dentelles flottantes serrée sur la tête par un large ruban vert. » Cela ne ressemble en rien au personnage qui nous est montré et auquel M. Baudry a donné, en la convulsant, la grâce qu'il avait précédemment donnée à ses *Madeleines* et à ses *Vénus*. Cette lorette effarée ne ressemble en rien à Charlotte Corday ; puisque M. Baudry s'est inspiré de Michelet, il aurait du lire et suivre l'admirable portrait que l'historien a tracé de main de maître. Quand on fait du réalisme il faut être réaliste jusqu'au bout, ou ne point s'en mêler. Du reste, M. Baudry n'est point coupable dans tout ceci. Il obéit à une tradition qui, se modifiant à mesure qu'elle s'éloigne de son point de départ, a fini par donner à Charlotte Corday des traits qu'elle n'a jamais eus. A l'intérêt qu'inspiraient sa jeunesse et son courage, on a voulu ajouter l'attrait de la beauté et de la distinction. D'une

demi-paysanne normande que Marat reconnut à son accent et qui écrivait à son père : *pardonnais-moi,* on a voulu faire je ne sais quelle héroïne inspirée à la façon de Jeanne d'Arc. Un illustre écrivain ne l'a-t-il pas appelée l'ange de l'assassinat ? Cela est un tort ; politique ou non un assassinat est toujours un meurtre, un meurtre est toujours un crime, la même chose ne s'appelle pas de deux noms. Quelque hideux qu'ait été Marat, Charlotte Corday fut criminelle de l'assassiner. En dehors de la morale, l'assassinat politique est stupide et l'on ne tue Tibère que pour avoir Caligula. Charlotte Corday voulait sauver la Gironde et briser la Montagne ; son action obtint un résultat diamétralement opposé ; Marat devint un martyr ; on inventa la litanie : cœur de Jésus, cœur de Marat ; on lui donna, momentanément du moins, les honneurs du Panthéon ; au club des Cordeliers, Jullien s'écria : « Si Jésus fut un prophète, Marat fut un Dieu ! » Un autre orateur, juré du tribunal révolutionnaire, renchérit encore et dit : « C'est insulter l'ami du peuple que de le comparer à l'auteur d'une religion stupide qui ordonne d'obéir aux rois, tandis que Marat les écrasait. »

La persécution contre la Gironde ne connut plus de bornes et Vergniaux put dire avec raison, en parlant de Charlotte Corday : « Elle nous tue, mais elle nous apprend à mourir. » Nous voilà bien loin de M. Baudry. Son pinceau coquet n'est point fait pour barbotter dans le sang ; qu'il retourne à ses gracieuses cajoleries de couleur ; l'artiste, le public et l'histoire y gagneront. M. Baudry ne s'est pas rendu compte qu'il disloquait lui-même son tableau et lui ôtait toute espèce d'unité en y peignant Marat tel que l'histoire le montre et une Charlotte Corday de convention; en mettant côte à côte une réalité et une fantaisie, il a singulièrement amoindri l'effet qu'il avait cherché à produire. Combien plus puissant fut David et même combien plus exact. Il ne montre que Marat et comme il a doublement raison, au point de vue de l'art et au point de vue de l'histoire : au point de vue de l'art, il rassemble tout l'intérêt et force l'attention à se concentrer, tandis que dans la toile de M. Baudry à qui s'intéresser ? sur quoi l'attention doit-elle s'arrêter ? Sur Marat, sur l'éventail, sur Charlotte Corday, sur la baignoire, sur le journal ou sur le chapeau ? Tout cela

me tire les yeux avec une égale persistance et ne me laisse pas le temps d'adopter un des personnages du drame. La peinture doit être une synthèse et non pas une analyse. Au point de vue historique, David encore est bien plus près de la vérité que M. Baudry, en effet, « à peine eut-elle frappé que, prise d'épouvante, elle se réfugia, pour ne plus voir, dans l'antichambre, derrière un grand rideau de mousseline. » Quant à la façon matérielle dont les deux tableaux sont exécutés, je n'en ferai point de parallèle ; M. Baudry lui-même s'indignerait si je m'oubliais jusqu'à comparer son aimable talent au génie de David.

Puisque nous en sommes à la Révolution, nous parlerons de M. Müller qui semblait avoir la spécialité de ces sortes de scènes qu'il disputait à M. Paul Delaroche : l'un peignait l'*Appel des condamnés*, l'autre ripostait par le *Banquet des Girondins*, le dernier faisait *Marie-Antoinette à la Convention*, le premier, pour n'en point démordre, nous montrait *Marie-Antoinette à la Conciergerie*. Aujourd'hui M. Müller, quitte les Bourbons et passe aux Bonapartes. Il nous peint *Madame mère en* 1822. Ça n'a pas grand intérêt ; c'est peint dans cette manière

facile, un peu molle qui promet plus qu'elle ne peut tenir et qui fait les délices de la bourgeoisie. M. Müller a exposé en outre une *Léda* qui joue du cygne comme un chantre de paroisse joue du serpent. M. Müller excellait jadis dans les fraîches teintes printanières qu'il donnait à ses rondes de jeunes filles. Il y avait là pour lui une mine de succès certains ; de la charmante peinture qu'il faisait autrefois, M. Müller est passé à la peinture anecdotique. Nous croyons qu'il y a perdu ses anciennes qualités et qu'il n'en a point acquis de nouvelles. A sa *Léda*, je préfère les *Premiers pas* de M. Faure, vieux sujet mythologique renouvelé des Grecs : les trois grâces guident les premiers pas de l'Amour. C'est un prétexte à peinture, l'artiste s'en est bien tiré. Son nu est chaste, et ceci n'est point une mince qualité dans une exposition où nous aurons à signaler des tableaux honteux, qui n'auraient dû trouver place que dans ces maisons dont la police seule connaît le numéro. La toile de M. Faure est une jolie décoration, elle ferait bien sur un panneau de salon, parmi des fleurs et le reflet des glaces. M. Faure expose en outre un *portrait* qui est bon, et

qui dénote dans la façon dont les étoffes sont traitées
de réelles qualités de coloriste. M. Chazal, dans *Jésus
chez Simon*, a fait, vers la vérité de l'expression et du
costume, un double effort qui mérite d'être loué et qui
aurait eu des résultats meilleurs si le peintre avait su
se dégager davantage de ses souvenirs d'école. Dédaignant franchement les draperies traditionnelles
des apôtres du Christ et de ses disciples, il leur a
donné le costume syrien moderne, costume qui n'a
point varié depuis l'antiquité ainsi que l'on peut s'en
convaincre en lisant l'Ancien Testament. Seul, le Christ
a gardé la robe bleue et les cheveux flottants,
que les peintres grecs d'abord et ensuite les peintres
de la Renaissance ont inventés pour lui. Mais je ne
saurais faire trop d'éloges du costume, de l'attitude et
surtout de l'expression qu'il a donnés à la Madeleine,
placée isolée dans un coin, tournant vers le Christ un
œil où brille un amour ineffablement sérieux, et tenant
à la main le vase d'albâtre contenant le parfum qui
lavera les pieds du divin Maître. Cette Madeleine est
charmante, et, pour avoir caché ses longs cheveux sous
une cufieh de couleurs éclatantes, elle n'en est pas

moins belle et déjà visiblement atteinte par le sentiment qui la conduira à des repentances où plutôt à des regrets auxquels la mort seule pourra mettre fin. Le sujet a été bien compris, bien composé, et s'il avait été exécuté avec un talent tout à fait maître de soi, il eût peut-être donné lieu à un tableau remarquable. Je n'aurais pas demandé à M. Chazal plus de violence, mais je lui aurais demandé plus de force. La violence en effet ne constitue pas le talent; *le Samson pris par les Philistins* de M. Léon Glaize suffirait à nous le prouver. Le jeune peintre a réuni dans cette longue toile toutes les exagérations qu'il a pu trouver en lui-même et dans l'imitation des autres. Son Samson est ignoble ; c'est une sorte d'Alcide de foire, lourd, épais, stupide, effaré, et qui est aux Hercules antiques, dont M. Léon Glaize a voulu s'inspirer, ce qu'une caricature est à un portrait. Il suffit cependant d'avoir lu *les Juges* pour comprendre que la force extraordinaire de Samson était un don de Dieu, soumise à certaines conditions, révocable en certains cas, et non point le résultat de ses appareils musculaires ; c'est là la différence essentielle qu'il y a entre le Samsom des légendes hébraïques

et l'Hercule des légendes païennes. Il m'est impossible de deviner pourquoi les peintres s'obstinent à ne jamais lire, et font état d'ignorer les documents les plus connus touchant les sujets qu'ils ont choisis. En examinant la magnifique série de dessins que M. Decamps a faits sur Samson, M. Léon Glaize pourra reconnaître comment un homme de talent a traité la même scène que lui. Les Philistins qui entourent Samson ont de grandes prétentions à l'originalité ; les costumes sont étranges, les mouvements désordonnés ; beaucoup de bruit pour rien : faire du fracas autour d'une force factice, c'est affirmer sa faiblesse. Les cordes qui lient Samson, les piques et les lances de ses gardes sont si baroquement agencées, que la scène paraît, de loin, peinte derrière un treillage. M. Léon Glaize pourra dédaigner notre critique, mais qu'il suive du moins les conseils pratiques que son père lui donne en exposant, cette année, une bonne toile, *la Pourvoyeuse Misère,* qui, j'espère, aidera à faire oublier son exposition de 1859. Nous y reviendrons plus tard.

Les Valois de la branche cadette ont toujours porté bonheur à M. Charles Comte ; ceux de la branche aînée

lui sont moins favorables. *Jeanne d'Arc, au sacre de Charles VII, le 17 juillet* 1429, quoique peint avec un soin méticuleux, et quoique supérieur à l'*Alain Chartier* de 1859, ne nous a pas fait oublier l'impression que nous avions gardée de ces tableaux charmants, où Charles IX et Henri III jouaient le principal rôle. Dans ces toiles, il y avait, en dehors du mérite de la composition, un coloris fin et discret que nous ne retrouvons pas dans cette grande scène qui semble avoir été traitée plutôt par un archéologue que par un artiste. Colombières et D'Hozier ont été mis à contribution pour fournir des documents très-exacts, mais que la plastique n'a pas su s'approprier. Que le sire de Laval, qui était des Montmorency, porte une gonne d'or à la croix de gueules, chargée de cinq coquilles d'argent et cantonnée de seize alerions d'azur, cela est au mieux et l'histoire n'a rien à dire. Que la robe du roi soit d'azur au semis de fleurs de lis d'or, c'est encore bien ; mais ces tons bleus et jaunes avoisinés des taches blanches que forment les vêtements pontificaux, sont criards entre eux et choquent l'œil par leur inharmonie. Dans le mouvement du roi et dans celui de Jeanne,

il y a un effet théâtral plus cherché que trouvé; c'est d'une curieuse vérité de costumes; en architecture, cela s'appellerait une restauration. L'art me semble devoir s'employer à des besognes plus sérieuses. Je trouve, en général, que la peinture de ce tableau est sèche; et si dans les têtes des prélats assis sous les nuances bleues tamisées par les vitraux, je ne retrouvais ce modelé gras et ferme à la fois que j'ai admiré en 1855 et en 1857, je serais inquiet pour l'avenir de M. Charles Comte. Puisque nous avons prononcé le mot de restauration, parlons de celle qu'a très-courageusement essayée M. Brion dans la toile intitulée : *Siége d'une ville par les Romains sous Jules César* ; *batterie de balistes et de catapultes*. En dehors de la science archéologique vraiment remarquable qui a été déployée dans cette composition, le côté artistique est très-évident, nous lui ferons même le reproche de s'être, en certaines parties, peut-être trop emprunté à la manière de M. Decamps. Le sujet principal, par le fait, disparaît devant l'accessoire; on sent très-bien que la ville assiégée, les soldats, les chevaux n'ont été pour le peintre qu'un prétexte à nous montrer la façon dont

il comprend l'artillerie antique. Ces grandes machines qui lançaient des traits énormes et des pierres d'un poids formidable ont été reconstituées par le peintre avec un soin sans pareil. A les voir ainsi représentées, un mécanicien les reconstruirait. Ce n'est point au hasard que M. Brion a placé telle roue, telle corde, telle poutre, c'est en vertu des lois de la mécanique, de la balistique, de la dynamique : un officier de génie n'aurait pas mieux fait. Le chevalier Follard illustrant Polybe n'a certes pas aussi bien réussi. C'est un très-curieux tableau et qui donne bien idée des siéges d'autrefois. Je me permettrai de faire à M. Brion une seule remarque : il tranche d'un trait de pinceau la question de l'*amentum* que les savants, qui cherchent leurs solutions dans les livres, ont encore laissée indécise. Selon l'interprétation peinte de M. Brion, l'*amentum* était adhérent au javelot, et, se passant par une sorte de large boucle au second et au troisième doigt de la main droite, permettait au soldat de donner au trait une impulsion plus forte et plus directe ; tel n'est point notre avis. Nous croyons que l'*amentum* était une courroie qui s'enroulait, sans se superposer elle-même, à la hampe

du javelot, et qui, lui donnant, en se déroulant brusquement, un mouvement de rotation très-rapide, lui imprimait une portée et une violence que nous ne pouvons nous figurer que difficilement. Du reste, c'est de cette façon que les Touareugs lancent le djérid encore aujourd'hui. Ceci n'est qu'une simple observation, mais néanmoins nous engageons M. Brion à la vérifier ; son tableau est d'une archéologie tellement étudiée qu'il vaudrait mieux pour l'artiste ne traduire que des observations certaines. La coloration de cette toile est très-plaisante; le sujet donne à réfléchir, la manière dont il est traité est agréable aux yeux, et c'est là un double mérite que nous sommes heureux de rencontrer chez M. Brion qui, par son *Train de bois sur le Rhin* (salon de 1855), nous avait inspiré une idée sérieuse de son talent. M. Brion expose cette année trois autres tableaux sur lesquels nous aurons à revenir quand nous parlerons de la peinture de genre.

M. Matout est mal à son aise dans les toiles de dimensions restreintes; son talent âpre, vigoureux, un peu dur quelquefois, a besoin, pour se développer, des grandes murailles où les vastes compositions peuvent

s'étendre en liberté. La chapelle de l'hôpital Lariboisière a prouvé que peu de peintres aujourd'hui maniaient la peinture murale aussi bien que M. Matout. Il y a là deux pendentifs représentant l'un l'*Adoration des bergers*, l'autre une *Pieta* qui sont des morceaux d'un art extrêmement élevé ; mais il se trouve, même dans ce temps de bâtisse forcée, qu'un artiste n'a pas toujours un pan de mur à peindre ; il est alors contraint de renfermer sa pensée dans les limites des cadres ordinaires, c'est ce que M. Matout a fait cette année. *Riche et pauvre* est une scène empruntée à la parabole du Mauvais Riche ; mais comme le sujet de cette parabole est éternel, car il est humain, M. Matout a été dans son droit en donnant à ses personnages le costume de la Renaissance. Est-ce par ironie et pour amener le sujet jusqu'à nos jours, que l'artiste a fait l'anachronisme évidemment intentionnel de peindre, le long de la muraille, une glycine, fleur essentiellement moderne dans la civilisation européenne ? Quoique fort simple et s'embrassant d'un seul coup d'œil, la scène est double. Par une fenêtre ouverte, on aperçoit autour d'une table bien servie, dans une chambre

tapissée de cuir de Cordoue, quelques riches personnes qui dînent copieusement comme c'est leur innocente habitude de tous les jours. Le mari est rebondi, un peu chauve, à triple menton ; il savoure de l'œil un vin vermeil qui brille dans son verre ; à ses côtés, un moine gras comme la paresse et la gourmandise, comprime béatement sa digestion abondante ; derrière ces deux personnages, la jeune femme donne sa main à baiser à son galant ; les péchés capitaux sont du festin, mais on ne les voit pas. Dans la rue déserte où traînent seulement quelques écailles d'huîtres, à côté d'un pied de glycine qui fait fleurir sur les murs ses belles grappes violettes, un mendiant est accroupi ; sous la fenêtre, il tend la main, il élève sa voix lamentable :

« Seigneur de ce lieu laisse-moi
» Prendre les miettes de ta table. »

Par ses vêtements de toile troués, usés, rapiécés effiloqués, dépenaillés, il montre à nu ses membres pâles et rachitiques où circule plus de lymphe

que de sang. Sa voix n'a point troublé les hôtes du festin : le moine digère, le mari contemple son vin, la femme et son amant se donnent un rendez-vous; ce n'est pas la voix de la misère priant dans le froid et dans la nudité qui peut interrompre occupations pareilles ; mais il y a des gens qui veillent à ce que nul bruit ne vienne troubler cette douce quiétude ; le riche n'a pas besoin de chasser le pauvre lui-même ; une sorte de hallebardier, valet galonné et portant sa livrée avec l'orgueil qu'on met à porter un uniforme, sort de cette demeure parfumée et s'en vient, à coup de hampe de hallebarde, chasser cette guenille humaine qui a la grossièreté de crier la faim quand les autres sont repus. Près de ce laquais, animé de trop bonnes intentions, marche un lévrier, le chien par excellence de la domesticité, qui grogne à l'aspect du misérable ; ce double contraste de la vie tiède, grasse, luxuriante et de la misère froide, maigre, affamée a été très-bien rendu par l'artiste. La coloration générale du tableau comprise au point de vue de ce même contraste, est extrèmement habile : très-chaude dans le fond où se passe la scène de la richesse; sévère dans les premiers

plans où sanglotte la pauvreté. La proportion du hallebardier est-elle parfaitement en rapport avec celle des autres personnages ? Je ne le crois pas, et cependant nous savons tous que le bonnes maisons tiennent à honneur d'être servies par des domestiques d'une taille extrèmement élevée. Si c'est à cette idée que M. Matout a obéi, nous craignons que son intention ne soit trop fine pour être comprise. Le modelé des chairs est très-ferme, les étoffes sont traitées avec un soin précieux, le dessin est arrêté sans sécheresse, la peinture est d'une pâte vigoureuse ; en somme c'est une bonne toile plus forte que plaisante et qui nous fait regretter, une fois de plus, qu'on ne donne pas à M. Matout de larges murailles à décorer. Le sujet d'*une Position critique* est pris dans le beau livre de M. Daumas, *le Grand désert, itinéraire d'une caravane du Sahara au pays des Nègres*. Deux esclaves se sont enfuis, « un lion les ayant attaqués, tous les deux avaient tenté de se réfugier sur un arbre, mais d'un bond l'animal affamé s'était élancé jusqu'à eux. Sa griffe avait saisi le moins agile qui, lâchant prise, était tombé la tête en bas et avait été dévoré

sous les yeux de son compagnon. » C'est là toute
la scène; elle était suffisante à donner matière à un
bon tableau, M. Matout n'a pas manqué de le faire.
Le ciel est de ce bleu cru et violent particulier au
désert; on dirait que le lion a été peint sur nature
tant ses mouvements sont justes et sa couleur exacte.
Le récit et le tableau vont de pair, et ceux qui auront
lu le premier estimeront que je fais un grand éloge du
second. Ce que j'aime dans M. Matout, c'est qu'il ne
sacrifie rien au goût du jour et qu'il ne cherche à faire
que de la peinture sérieuse. Je n'en dirai pas autant
de M. Eugène Giraud qui, grand prix de Rome pour
la gravure, a fait sa réputation avec des tableaux
joyeux, comme *la Permission de dix heures* et autres.
Aujourd'hui il semble vouloir revenir vers un genre
plus grave en nous montrant *Henri IV dans la tour
de Saint-Germain des Prés*, et disant son fameux mot :
« Paris vaut bien une messe. » Triste messe, en
tous cas, et qu'on ne saurait trop déplorer, car elle a
privé la France de la liberté politique, et lui a valu la
révolution de la fin du siècle dernier. Passons, car en
peignant sa toile M. Eugène Giraud n'a certainement

point été ému de ces pensées, il n'a voulu faire qu'un tableau spirituel et il y a réussi à moitié. Henri IV, beaucoup plus grand qu'il ne l'était réellement, n'est qu'un soldat goguenard qui frise sa moustache en disant une gaudriole ; à le voir il est impossible de comprendre que le royaume de France soit en jeu. Le dessin, qui est fort ordinaire et la peinture qui est extrêmement plate, ne rachètent pas la composition défectueuse. Pourquoi vouloir sonner de la trompette quand on ne sait jouer que du flageolet. La Navarre n'est pas loin de l'Espagne, M. Eugène Giraud fera bien de retourner dans ce dernier pays pour y chercher d'alertes danseuses et de laisser les scènes historiques à ceux qui savent les interpréter ; à M. Rodakowcki, par exemple, qui a fait un tableau intitulé : *Le roi Sobieski promet aux ambassadeurs de l'empereur d'Autriche et au nonce du pape de secourir Vienne, assiégée par les Turcs, en* 1683. Est-ce à dire que sa toile soit irréprochable ? non pas ; mais l'artiste y a mis tous ses soins et c'est de la peinture sérieuse. M. Rodakowcki a eu un malheur, ç'a été de débuter par une œuvre capitale, le *portrait du général Dem-*

bincki, dont se souviennent encore avec admiration tous ceux qui l'ont vu au salon de 1852 ; c'était plus qu'un portrait, c'était un tableau d'histoire ; il a donné du premier coup à son auteur un rang enviable parmi les artistes de notre temps. Un très-beau *Portrait de M^me R..*, exposé en 1853, prouva que le jeune peintre avait eu moins de chance que de science et de talent; depuis ce moment, on dirait qu'il y a eu un temps d'arrêt dans les développements qu'un tel début faisait légitimement concevoir. Il faut dire que l'artiste ne fut pas, en général, favorisé par ses modèles, et que le *Portrait du maréchal Pélissier* (1859) était un sujet réellement fort ingrat à traiter. Aujourd'hui M. Rodakowcki nous revient avec une bonne toile historique. La façon dont elle est peinte me rappelle l'admirable portrait dont j'ai parlé plus haut ; c'est bien la même brosse ferme et grasse avec plus de profondeur peut-être dans le coloris. Il y a de l'espace, de l'air ambiant, de la lumière, et quoique les architectures me semblent une réminiscence de l'école vénitienne, elles font bien dans la composition générale, à laquelle elles ajoutent de l'ampleur et de la majesté. Un éminent journaliste di-

sait dernièrement à propos des événements de Varsovie, que par ses sacrifices lugubres la Pologne rappelait son existence à l'Europe; par son tableau, le peintre nous rappelle ce que la Pologne a fait autrefois pour sauver la civilisation de cette même Europe qui l'a abandonnée. Les Turcs sont devant les murs de Vienne ; si la ville est emportée, c'en est fait de la catholicité et peut-être du monde européen ; mais à coup sûr l'empire d'Autriche est perdu. Le roi Jean Sobieski en menant contre les infidèles sa vaillante nation, qui est un peuple de soldats, peut arrêter l'invasion menaçante et refouler bien loin les Ottomans. M. Rodakowcki a pris la scène au moment où le roi promet le secours de ses armées à l'ambassadeur de l'empereur et au nonce du saint-siége, qui se prosternent devant lui en l'implorant. L'ambassadeur de France, qui, je crois, était M. de Créqui, ne dissimule guère sa mauvaise humeur. En effet, cette concession faite par le roi Sobieski était diamétralement opposée à la politique de Louis XIV et aux intérêts de la France, dont la maison d'Autriche est l'éternel adversaire. Nous savons aujourd'hui comment l'Autriche a récom-

pensé la Pologne de son dévouement. La disposition des personnages et l'ordonnance générale laissent peu de chose à désirer. Le groupe principal formé des ambassadeurs agenouillés devant le roi suivi de son fils, est d'une composition habile mettant bien en relief les sentiments qui animent les divers acteurs du drame. Les types slaves rendus avec une connaissance qu'explique la nationalité de l'auteur, sont remarquables et tranchent, comme dans une galerie ethnographique, sur les types allemands, italiens et français qui les avoisinent. Les costumes ont cette splendeur ample et pompeuse que les Polonais avaient portée au suprême degré de la richesse. Le dessin a de la puissance, il n'a pas hésité, on sent qu'il a été conduit par une main accoutumée à se jouer des difficultés. Les attitudes sont variées, et, quoique j'aime peu celle du fils de Jean, je reconnais qu'elles sont, selon les différents personnages, appropriées à la circonstance. C'est un bon tableau qui fait honneur à M. Rodakowcki et qui doit lui prouver qu'avec du courage et de la persévérance, on peut rester égal à sa propre valeur.

De la Pologne à la Hongrie il n'y a pas loin, nous ne

sommes même pas forcé, hélas ! de quitter l'empire
d'Autriche. De même que M. Rodakowcki a peint un
fragment de son histoire nationale, de même M. Ma-
darasz a pris ses sujets dans l'histoire de son
pays. Ses trois tableaux : *Ladislaw Hunyady*, *Félicien
Zach* et *Hélène Zrinyi* ont de très-bonnes qualités
de couleurs. On sent à première vue le disciple de
M. Léon Coignet, et que, dans l'atelier de son maître,
l'élève a du moins appris à peindre. Le coloris a une
vigueur assez profonde, il a de l'harmonie, car malgré
sa vivacité, il ne détonne jamais en notes criardes. Le
Félicien Zach est presque un tour de force, car le per-
sonnage principal se détache en noir sur une lumière
de fond, et garde néanmoins des tons éclairés qui sont
parfaitement naturels. Par ces tableaux, la Hongrie
semble nous dire : « Songez à ce que j'étais jadis ; ne
soyez donc pas surpris si je cherche bientôt à remon-
ter au rang des ancêtres ! » Parler de la Pologne et de
la Hongrie, c'est parler des méfaits de l'Autriche.
Nous pouvons donc, sans changer de sujet, dire un mot
de Jean Huss. Chacun sait son histoire : appelé au con-
cile de Constance, il y vint avec un sauf-conduit

du duc d'Autriche, Sigismond, qui fut empereur en 1433. Il y arriva le 3 novembre 1414, fut emprisonné le 28, au mépris de la foi jurée, après avoir vu s'enfuir l'escorte de seigneurs polonais et bohémiens qu'on lui avait donnée pour sa sûreté personnelle. Il resta enfermé jusqu'au 6 juillet 1415 ; ce jour-là, il fut interrogé, jugé, condamné, brûlé. Le secrétaire du concile, Æneas Sylvius qui, depuis, fut pape sous le nom de Pie II, écrivit que jamais philosophe de l'antiquité, jamais martyr chrétien, n'avait montré dans la mort une si admirable résignation. On dit qu'avant de monter au bûcher, il se tourna vers Sigismond et lui dit : « J'étais venu ici avec un sauf-conduit de vous, et vous m'avez laissé condamner. » Il n'y avait rien à répondre, Sigismond baissa la tête et ne répondit pas. C'est ce moment qu'a choisi M. Léon Fauré pour représenter *Jean Huss devant Sigismond*. La composition a ses lois comme le dessin, comme la couleur, quoique cette dernière ne soit encore aujourd'hui que de l'empirisme. Ces lois, M. Fauré semble les ignorer, car ses quatre personnages principaux, le hallebardier du premier plan, le cardinal qui, sans doute, n'est autre

que Sylvius, Sigismond prématurément coiffé de la couronne impériale, et Jean Huss lui-même, sont placés de profil. Ce n'est que de l'inexpérience, et l'uniformité dans l'ordonnance est toujours facile à éviter avec un peu d'attention. Contrairement à beaucoup d'artistes qui mettent des sujets insignifiants dans des toiles de vingt-cinq pieds, M. Fauré a usé d'une extrême et louable discrétion, en donnant à son tableau d'histoire les proportions restreintes d'un tableau de genre. Nul sujet cependant ne méritait peut-être plus de développement, car cette inique condamnation de Jean Huss fut le signal d'événements terribles; sont-ils terminés aujourd'hui ? J'en doute, mais il est probable néanmoins que l'empire d'Autriche et le pouvoir temporel ne seraient pas médiocrement surpris si on leur apprenait qu'ils sont invinciblement poussés à leur perte par ceux qui ont accepté, dans toutes ses conséquences, l'héritage du père des Taborites et des Calixtins. Passons, passons, et retournons à la peinture. Celle de M. Fauré a des qualités de coloris qui font de belles promesses ; espérons qu'elles ne seront point démenties. J'aurais aimé plus de régularité dans

le dessin du hallebardier, une attitude plus accentuée pour Jean Huss, rien de bravache cependant, mais moins de bonhomie chez cet homme qui eut le génie de la résistance légale, et qui déjà avait formulé les principes sur lesquels Luther, Zwingle et Calvin devaient s'appuyer plus tard. La pose de Sigismond est bonne ; on le sent écrasé sous son double parjure, car tout en livrant Jean Huss, il eut soin de faire échapper l'antipape Jean XXIII. Si le tableau de M. Fauré est un début, ce que je crois, il mérite d'être encouragé.

M. Leman s'est ouvert une mine dans l'histoire anecdotique du dix-septième siècle. Il suit son filon avec constance ; il passe de M. Victor Cousin à Louis Racine ; il ne tardera pas à arriver à Tallemand des Réaux, l'anecdotier par excellence. Aujourd'hui, il expose *le Jeu du Roi* sous Louis XIV, avec force portraits d'une grande exactitude de costume, des groupes bien distribués, un dessin suffisant et un coloris qui, parfois, crie un peu plus fort qu'il ne conviendrait. C'est une agréable peinture qui a demandé quelques recherches, qui est honnête; ne vise pas à

de bien grands effets et doit plaire à beaucoup de monde.

L'*Épisode des massacres de Syrie*, de M. Émile Lafon, est une grande machine très-prétentieuse qui ne prouve rien à force de vouloir prouver quelque chose ; qui me paraît être peinte par un homme qui n'a jamais visité l'Orient, et qui doit être un souvenir d'une pièce qu'on a représentée au Cirque olympique, à la Gaîté ou au Palais-Royal, je ne me rappelle plus au juste. C'est d'une violence théâtrale, d'une composition heurtée qui s'éloignent de la vérité et touchent à la fantaisie. Il y a apparence de coloris et çà et là quelques bons effets de dessin. Mais à quoi bon tant d'invraisemblance? pourquoi des chevaux dans une église? et dans une église maronite, pourquoi des colonnes et des ambons? Les chapelles syriennes ressemblent généralement à des granges ; les églises bâties du temps des croisades, qui n'ont point encore été détruites, servent d'étables à moins qu'elles ne servent d'écuries.

La question d'Orient n'est point traitée en faveur des musulmans, cette année-ci, par messieurs les peintres, et voilà M. Cermak qui nous montre une *Razzia*

de bachi-bouzouchs dans un village chrétien de l'Herzégovine. Comme couleur, c'est du mauvais Schnetz ; comme dessin, ça me semble conçu dans un système trapu et ramassé que je ne m'explique pas bien ; comme composition, c'est fort grossier, et ces lourds bonshommes costumés en marchands de dattes, qui enlèvent cette forte cuisinière toute nue, n'ont rien que de déplaisant. Il faut croire cependant qu'il y a des gens dont l'épiderme peu délicate est fort sensible à ce genre d'exhibition, car j'ai toujours rencontré beaucoup de monde en contemplation devant cette toile, qui par sa brutalité et par une certaine réalité trop positive, réussit à émoustiller le goût du public. Franchement, cela nous étonne, car au point de vue de l'art, seul point de vue auquel doivent se placer les artistes et les spectateurs, il n'y a dans ce tableau rien que de très-ordinaire. Ce n'est pas en exagérant le mouvement jusqu'à l'impossible qu'on donne de l'action à un sujet; ce n'est pas non plus en colorant un tableau en dehors de toutes les lois et de toutes les exceptions permises et connues, ce n'est pas en empâtant son dessin sous des accumulations de couleur

qui le font disparaître, qu'on arrive à dissimuler sa faiblesse. Le *Jésus montré au peuple et insulté*, de M`lle` Bertaud, ne prouve qu'une puérile inexpérience ; ne pouvant point dessiner des têtes, ne sachant pas arrêter le contour d'un muscle, l'artiste a, sous prétexte de largeur, exposé la plus ridicule plâtrée de couleurs qu'on puisse imaginer. Diderot a dit « : Il y a des caricatures de couleur comme il y a des caricatures de dessin. » Celle-là en est une et une des meilleures que je connaisse. Si l'auteur de cette toile était un homme, il saurait peut-être que l'excès de la violence est une débilité. Je ne sais vraiment à quelle mauvaise source M`lle` Bertaud s'est inspirée. Je doute moins des origines de M. Casey qui, dans *un Abreuvoir au bord du Thermodon*, paraît simplement avoir copié une esquisse de Rubens. Je reprocherai également à M. Quantin de s'être beaucoup trop souvenu du *Saint Étienne secourant les malades*, de M. Léon Cogniet, dans son *Saint Étienne marchant au martyr*. C'est la même façon de faire, un peu molle, chargée dans les ombres, arrondissant le contour des visages et amollissant parfois les draperies plus qu'il ne faudrait ; ce

4.

tableau est néanmoins un honorable tableau d'église, exécuté selon les vieilles formules de l'école et nous montrant, au lieu des Juifs et de la Jérusalem de l'histoire, des modèles français habillés en Romains et une ville d'une antiquité conventionnelle. Je ne ferai pas grand éloge à M. Penguilly l'Haridon en lui disant que je préfère sa *Mort de Judas* à ce *Saint Étienne*. Avec M. Penguilly, on est à l'aise, car quels que soit ses tableaux, on y sent toujours un cerveau dirigeant la main qui les peint. Qu'il peigne *une Danse macâbre*, les solitudes secrètes que fréquentent les goélands, ou quelque *Breton jouant du bignou* sur les greves blondes, on reconnaît au premier coup d'œil une peinture réfléchie et longuement pensée ; dans ce temps de désarroi où les peintres s'imaginent trop facilement qu'il leur suffit de savoir peindre pour être des artistes, c'est là une anomalie qu'il est bon de signaler. Sa *Mort de Judas* est une composition tout à fait sinistre : celui qui a vendu son maître (dans ce temps-là cela passait pour une mauvaise action) est parvenu, chassé par ses remords, jusqu'au champ du potier; à un vieux tronc d'arbre brisé, biscornu comme le front du diable,

il a solidement attaché une corde qu'il s'est passée au cou à l'aide d'un nœud coulant; il est hideux; vêtu de noir, maigre, pâle, hagard, penché avec terreur au-dessus de l'abîme où il va se précipiter, il regarde avec des yeux effarés, la place où tout à l'heure ses entrailles vont se répandre. Le paysage est gris, composé de rochers convulsés les uns près des autres; le ciel semble plein de deuil, et tout au fond, là-bas, au dernier horizon, on aperçoit les trois croix plantés sur le Calvaire; c'est d'un très-grand effet, peint dans ce faire précieux, poncé et très-savamment fini que déjà souvent nous avons aimé à signaler chez M. Penguilly l'Haridon. Dans les *Rochers du grand Paon*, je recommande à l'attention des réalistes la trace blanche et presque lumineuse laissée sur la mer par une mouette qui vient de glisser en nageant et en volant à la fois; c'est la nature prise sur le fait et traduite par un pinceau très-habile; ce seul petit épisode donne de la vie à tout le tableau.

Les derniers Adieux de Christophe Colomb à son fils Fernand, de M. Mérino, sont une émouvante composition, d'une facture convenable, sans effet théâtral,

mais bien comprise ; le vieillard est sur son grabat ; il va mourir, et il montre à son fils les chaînes qui ont récompensé la découverte de l'Amérique. Le pauvre grand homme a bu toute l'amertume de la vie; mais il ne doit rien déplorer, car il se sent immortel. Je reprocherai à M. Mérino d'avoir mis, sous l'œil même du spectateur, des détails familliers, une cafetière, un chat, qui sont inutiles et même nuisibles. Le premier soin du peintre doit être de concentrer la scène qu'il veut représenter, de réunir l'intérêt sur le personnage ou l'acte principal, et de ne point disperser l'attention par l'abus ou l'inopportunité des accessoires. La nécessité de remplir ou de meubler les premiers plans ne vient qu'en second lieu.

Nous avons reproché plus haut à M. Baudry d'avoir mêlé la fantaisie à l'histoire, nous serions peut-être fondé à reprocher à M. Gustave Doré d'avoir mêlé le réel au fantastique : c'est là une tendance dangereuse qui détruit l'unité des compositions et y met parfois des dissonances qu'on voudrait n'y pas voir. Ce n'est pas que je compare M. Doré à M. Baudry, non pas. Quelque effort que fasse le second de ces peintres, on peut

prévoir, dès à présent, que son talent ne sera jamais qu'agréable, tandis qu'il manque peu de chose au premier pour être un artiste d'un ordre très-élevé. Ce que M. Doré, malgré son extrême jeunesse, a déjà dépensé d'imagination est inconcevable. Les *illustrations* dont il a rempli les livres et les journaux suffiraient à combler une vie bien employée. Parmi ces dessins éclos au jour le jour, selon les insatiables besoins de la publicité, il y a des œuvres d'un incontestable mérite, ne serait-ce que *la Légende du Juif errant*. Emporté par l'abondance même de son talent, l'auteur a parfois manqué de goût ; on dirait qu'une séve extraordinaire bouillonne en lui et l'entraîne à des exagérations qu'il subit plutôt qu'il ne les recherche. L'âge calmera cette fougue violente qui n'est point le défaut dominant des artistes de nos jours, chez qui la trop grande sagesse n'accuse le plus souvent qu'une impuissance radicale. M. Doré a été chargé dernièrement, par la maison Hachette, de dessiner sur bois un certain nombre de gravures destinées à illustrer la *Divine Comédie* du Dante. La reproduction de ces *bois* est exposée dans les salles consacrées à la photographie. Il est difficile

d'avoir mieux compris ces sujets devant lesquels tant de crayons ont échoué ; c'est, en général, du fantastique de bon aloi, et nous avons remarqué avec quel talent, quelle ingéniosité et quelle réflexion l'artiste français a su interpréter l'œuvre du poëte florentin. Un de ces sujets a sans doute séduit M. Doré plus que les autres, car il en a fait un vaste tableau intitulé : *Dante et Virgile dans le neuvième cercle de l'enfer*. C'est là que les traîtres sont condamnés au supplice de la glace éternelle. Couverts d'immenses draperies qui ne laissent apparaître que leur visage, Virgile et Dante, l'un vêtu de bleu, l'autre de rouge, se détachent comme une apparition surnaturelle à travers les brumes froides et l'atmosphère obscure qui planent sur ces lieux de désolation. Virgile, familiarisé depuis longtemps avec les mystères du séjour des ombres, garde l'impassible sérénité des demi-dieux ; Dante, au contraire, transporté de la vie réelle dans le royaume des épouvantements, laisse voir sur sa face accentuée l'expression d'un effroi terrible ; il recule devant le spectacle qui s'offre à ses yeux. Laissons-le parler :

« ... Je vis dans un trou deux gelés, disposés de ma-

nière que l'une des têtes à l'autre servait de chapeau,

« Et comme l'affamé mange le pain, celui de dessus dans l'autre enfonça les dents, là où le cerveau se joint à la nuque. »

C'est le comte Ugolin qui mange le crâne de l'archevêque Roger. Un mauvais plaisant a dit qu'ils traitaient ainsi entre eux la question du pouvoir temporel. Ces deux têtes sont hideuses ; ce sont de vraies dents qui entament de vrais os, et c'est du vrai sang qui coule dans ces vraies veines. C'est peut-être plus qu'il ne faut. La scène est fantastique ; c'est l'expression figurée d'une conception poétique ; en un mot, et pour me servir d'une parole consacrée, c'est une affaire d'imagination. M. Doré l'a parfaitement compris, car les deux poëtes sont, très-justement, plutôt des ombres que des hommes. Pourquoi alors avoir donné aux damnés ces figurations si positivement humaines ? pourquoi ces veines tuméfiées ? pourquoi ces cheveux laineux ? pourquoi ce crâne si singulièrement vrai qu'on croirait l'entendre craquer sous la mâchoire dévorante ? N'y a-t-il pas là une contradiction, et deux

tableaux pour ainsi dire réunis en un seul? Par la façon différente dont ils sont traités, il y a là deux compositions : Dante et Virgile forment l'une, les suppliciés forment l'autre. Le lien qui les unit m'échappe ; philosophiquement je m'en rends compte, mais, plastiquement, je ne le vois pas. M. Doré semble avoir deviné en partie qu'on pourrait lui faire cette objection, car, dans la tête qui pleure et dont les larmes se glacent en coulant, il a parfaitement réussi à donner l'expression extra-humaine que j'aurais voulu voir à chacun de ses personnages. Quoi qu'il en soit de ces observations, que notre conscience nous faisait un devoir d'adresser à un artiste pour le talent duquel nous avons une sympathie sincère, nous dirons que son tableau, l'un des plus remarquables de l'exposition, est une toile extrêmement importante. Elle surnage dans ce long naufrage de la peinture française auquel nous assistons depuis quelques années ; elle est de bon augure et nous laisse quelque espoir pour l'avenir. La terreur de cette Gehenne, l'épouvante qui monte dans ces lieux maudits, l'implacabilité lugubre de ces supplices sans rémission ont été comprises par M. Doré d'une façon

remarquable. L'atmosphère seule où se meuvent ses personnages est presque un tableau. L'harmonie qui part des tons blanchâtres de la glace pour arriver aux teintes neutres de ce ciel qui est un gouffre, est belle et réellement puissante. Je ne demanderai pas à M. Doré d'apurer son goût, c'est-à-dire de renoncer à ces violences qui appartiennent en propre à son tempérament, mais je voudrais qu'il prît le goût de la beauté, qu'il cherchât à se pénétrer de ce je ne sais quoi qui est la grâce, et qui est aux œuvres d'art ce que la jeunesse est aux femmes. Michel-Ange ne reculait point devant les exagérations, celui qui se disait orgueilleusement l'élève du torse était familiarisé avec toutes les violences, et cependant l'Ève du plafond de la chapelle Sixtine, l'Ève qui détache la pomme de l'arbre du bien et du mal, est la conception la plus belle, la plus charmante, la plus gracieuse, je dirai la plus poétique que jamais cerveau ait conçue, et que jamais pinceau ait offerte à l'admiration des hommes. Je ne compare pas plus M. Doré à Michel-Ange que je n'ai comparé M. Baudry à David, mais dans ce que les hommes de génie ont accompli, les hommes de talent peuvent

trouver des enseignements précieux et dont il est sage de profiter. Quand même la toile de M. Doré n'aurait pas eu toutes les belles qualités que j'y reconnais, je n'aurais point désespéré de lui, car il a une imagination si féconde et si riche que forcément elle l'amènera au bien. On pourrait affirmer, sans paradoxe, qu'un homme intelligent qui fait de la peinture arrivera naturellement à être un artiste de premier ordre. Un détail technique avant de finir : je signale à l'attention de M. Doré un *repentir* déplaisant qui apparaît à gauche de la tête de Virgile, à jour frisant ; il est facile de reconstituer la peinture effacée, et cela est de mauvais effet.

Ce n'est pas dans les voies suivies par M. Doré que M. Puvis de Chavannes cherche à dégager ce grand inconnu qu'on appelle l'art ; mais l'art est multiple, et, quelles que soient nos prédilections, nous comprenons qu'on l'entrevoie sous un jour auquel nous n'avons pas accoutumé nos yeux. On dirait que M. de Chavannes a tenté de se faire une manière en étudiant les bas-reliefs antiques, les peintres florentins et les fresques grandioses des écoles autoritaires de la Re-

naissance. Je dis autoritaire, car, selon moi, dans les arts plastiques, la ligne représente l'autorité, de même que la couleur représente la liberté. Plus les peintres se rapprochent du centre autoritaire par excellence, qui est Rome, plus leur dessin est châtié; mais lorsqu'ils vivent dans des républiques, à Venise, en Hollande, la ligne n'est plus que secondaire et la couleur devient le but principal. Nous émettons là, en passant, d'une façon beaucoup trop sommaire, une opinion qui n'a rien d'absolu et qui demanderait de longs développements; ce n'est qu'une indication et pas autre chose. M. de Chavannes serait un absolutiste, je n'en serais pas surpris. C'est quelquefois un bon moyen de développer son originalité personnelle que de vivre dans l'étude constante des maîtres. M. de Chavannes réussira-t-il? Je l'espère et je le désire de tous mes vœux, car il y a dans son œuvre une conscience qui est rare aujourd'hui. Ce que nous admirons en lui de prime abord, c'est qu'il n'a fait aucune concession ; il ne s'est interrogé ni sur le goût du public, ni sur les tendances artistiques du gouvernement (en admettant, ce qui me paraît douteux, que le gouvernement ait des

tendances artistiques), il a suivi imperturbablement sa propre volonté, et, comme sa volonté était très-forte, il est arrivé à un bon résultat. Ses deux immenses toiles *Concordia* et *Bellum* représentent une somme d'efforts et de persistance dont nous n'avions pas vu l'exemple depuis longtemps. C'est peint dans un parti pris de tons étouffés qui manque de coloration sans pourtant manquer d'harmonie. On ne peut pas le reprocher à l'artiste, car il est évident qu'il n'a point cherché la couleur. Ce qu'il a cherché avant tout, avant le dessin, avant la composition, c'est le style, il l'a trouvé ; et, dans cette débauche de peintures grossières, de sujets malsains, de tentatives blâmables qui semblent n'avoir eu d'autre but que d'agir directement sur le plus mauvais côté des sens, les deux tableaux de M. de Chavannes reposent les yeux et font plaisir à l'esprit. On dirait un bouquet de roses pâles tombé par hasard sur une motte de fumier. C'est de la belle peinture décorative ; elle a je ne sais quel parfum, un peu suranné peut-être, qui rappelle au souvenir les œuvres magistrales qu'on a vues et admirées autrefois. En un mot, c'est un retour vers la probité ar-

tistique, et un effort vers ce qu'on est accoutumé d'appeler la grande peinture. Des deux compositions, *Bellum* est celle qui nous plaît le moins et c'est celle pourtant où l'artiste a le plus cherché ce style sobre et chaste qui paraît être son idéal; mais il y avait là une difficulté pleine de périls à vaincre ; les mouvements désordonnés que réclamait le sujet ne pouvaient guère concorder avec l'espèce d'impassibilité qu'exige le style ; le calme est difficile à combiner avec la violence. Des meules de blé sont incendiées, des arbres sont coupés, des villages fument dans le lointain, des bœufs blessés lèvent leurs têtes mugissantes; un groupe de captives nues, très-chastement dessinées et d'un modelé peut-être un peu plat, se désolent, pleurant le bonheur passé et les douleurs à venir. Deux vieillards agenouillés et consternés se désespèrent en présence du cadavre de leur fils, le fils unique sans doute, longtemps espéré, venu enfin au milieu de joies sans nom, le *Ben iâmin*, l'enfant de la vieillesse. Le père a laissé tomber sa tête blanche sur sa main crispée; la mère, hagarde et hérissée, raidit ses bras et ferme les poings comme pour s'en frapper la poitrine. Plus loin,

trois cavaliers sonnent de la buccine par un mouvement absolument égal, qui donne de la grandeur à la composition; derrière eux viennent des soldats et des captifs; l'horizon se ferme par la mer et par un promontoire qui me semble n'être pas en perspective. Telle est cette composition qui ne manque point de majesté; elle est peinte en style noble, si j'ose dire; elle représente des guerriers, des coursiers, des captifs, et non pas des soldats, des chevaux, des prisonniers. La scène ne se passe ni dans ce pays, ni dans un autre, mais dans les terres utopiques où vivent les héros. Tout le tableau est entouré par des sujets allégoriques ayant trait à la guerre : des glaives, des massacres de chevaux, des chaînes, des lauriers. *Concordia* était un sujet plus facile à traiter, car c'est le repos. Le paysage à travers lequel se meuvent pacifiquement les personnages est d'une beauté ample et sereine qui fait penser aux champs Élysées des paganismes oubliés; les cyprès et les lauriers en fleurs se mêlent sans se confondre, et détachent sur le ciel bleu l'élégance de leurs rameaux. L'horizon est clos par de hautes montagnes; on sent que le pays où vit cette paix char-

mante est séparé du reste du monde par d'infranchissables remparts, comme cet Eldorado que Candide regretta si souvent. C'est là une idée ingénieuse, un peu ironique peut-être, dans ce temps de perturbation universelle, et que l'artiste a très-nettement indiquée. De jeunes hommes exercent des cheveaux, un soldat se repose près de sa lance inutile, des colombes voltigent parmi les arbres, une jeune femme trait une chèvre par un mouvement qui n'a point été étudié sur nature; on marche pieds nus dans les ruisseaux qui murmurent en douces cascatelles sur des cailloux polis; une femme, vue de dos, et à laquelle je ferai, comme pour les captives de *Bellum*, le reproche d'être insuffisamment modelée, passe une corbeille de fruits à un homme assis presque dans l'ombre, et qui est un véritable chef-d'œuvre de grâce, de noblesse et de vérité. Lorsque l'on a dessiné un pareil personnage, on peut être sûr de sa force, quitter les hésitations, comme j'en vois encore apparaître quelques-unes çà et là dans ces deux compositions, et s'avancer d'un pas très-ferme vers l'idéal que l'on s'est formé. *Concordia* est entourée aussi d'allégories analogues au sujet. Nous ne voyons

rien à reprendre dans l'ordonnance générale de ces deux tableaux, et, nos réserves faites pour le coloris que nous aurions voulu plus accentué, nous n'avons que des éloges sincères à leur donner. Ces peintures qui ont le défaut de trop ressembler à des fresques pâlies, ne seront sans doute pas du goût de tout le monde ; mais il n'y a pas un homme ayant à cœur la chose artistique qui ne s'arrête à les contempler, ne les regarde longuement et ne s'en aille touché d'avoir vu que, dans notre époque de décadence et de commerce, il y a encore des esprits généreux qui gardent inviolé l'amour de l'art pur et convaincu. Puisque le feu sacré brûle encore quelque part, sur un autel honnête, tout espoir ne doit pas être abandonné.

II

PEINTURE DE GENRE. — PAYSANNERIES. — PAYSAGES.

Les divisions que nous faisons sont absolument arbitraires, car toutes les espèces de peintures se sont tellement mélangées, la peinture d'histoire est tellement descendue jusqu'à la peinture de genre, et la peinture de genre a tellement pénétré le paysage qu'il est fort difficile de faire une classification normale et régulière. Le lion ordinaire de la peinture de genre, M. Knauss, n'a point exposé cette année ; si c'est parce qu'il est retourné vers la nature fortifier son talent que l'atmosphère délétère de Paris avait affaibli, nous lui

en ferons nos compliments et nous espérons qu'il apparaîtra aux expositions prochaines avec des forces renouvelées par l'étude et la méditation. Nul ne le fait oublier cette année, malgré les efforts trop évidents que ses *Bohémiens* ont inspirés à M. Schlesinger dont nous ne parlerons pas. La peinture de genre devient, cette année, si évidemment commerciale qu'elle n'inspire plus aucun intérêt. C'est une spéculation, non-seulement sur le goût du public, mais encore sur les sentiments les plus intimes; cela ressemble presque à du chantage, et à voir la quantité de jeunes mères allaitant, couchant, berçant leurs enfants, on peut comprendre que la peinture de genre a bonne confiance dans l'amour maternel. Tous ces petits sujets sont assez gracieusement traités; c'est d'une peinture molle qui cherche la grâce et n'arrive qu'à l'afféterie, et ça ne doit pas être déplacé parmi des ameublements en bois de palissandre, à côté d'étagères chargées d'*articles* achetés dans les magasins de Susse et de Giroux. C'est le goût du jour, et cela succède à la potichomanie. Mais il est une autre tendance qui constitue un symptôme grave de démoralisation artistique et qu'il m'est

impossible de ne pas signaler. S'il y a des peintres qui semblent spéculer sur les sentiments pour trouver un débouché plus facile à leurs produits, il y en a d'autres qui, trop manifestement, spéculent sur les sensations. Pour ceux-là l'art n'est pas un but, l'art n'est qu'un moyen d'arriver plus promptement à la fortune. Au lieu d'acheter des terrains et de les revendre, de fabriquer de la bougie et de gagner de l'argent dans cet honnête commerce, ils écoutent les mauvaises pensées de la foule et les lui traduisent en peintures qui devraient rester à jamais cachées. C'est la traite des vices. Pour arriver à ce résultat déplorable, on ne respecte rien : ni l'histoire, ni la tradition, ni la vérité, ni l'art surtout, qu'on jette si bas qu'il n'inspire plus que du dégoût. Rassurons-nous cependant, car ce n'est pas d'art qu'il peut être question dans cette circonstance. Si quelques esprits fourvoyés ont quitté le droit chemin qui mène vers lui, nous ne savons pas moins qu'il brille, là-bas, d'un éclat immortel que ne peuvent ternir les tentatives malsaines dont nous avons à parler.

A la tête de ceux qui ont si peu souci du respect

artistique, nous devons, malgré notre extrême répugnance, placer M. Gérôme. Cette chute volontaire, et pour ainsi dire préméditée, d'un artiste dont nous aimions les œuvres que nous avons louées souvent, et qui nous avait inspiré de tenaces espérances, est pour nous une douleur réelle. M. Gérôme a débuté en 1847 par son *Combat de coqs;* c'était un nouveau venu à l'exposition. Le plus éminent des critiques d'art de notre époque, M. Théophile Gautier, s'engoua, non sans raison, de cette œuvre charmante, et l'inconnu de la veille fut célèbre le lendemain. La tentative de M. Gérôme répondait à un besoin de l'esprit public d'alors; on attendait, dans les arts plastiques, une révolution analogue à celle qui, dans la littérature, s'était si singulièrement, si inexplicablement accomplie à l'aide de la *Lucrèce* de M. Ponsard. L'école du bon sens eut son école de peinture qu'on appela les *Pompéistes;* M. Gérôme en fut le chef naturel, et on put lui dire : « *Tu Marcellus eris!* » Les romantiques qui sont bien moins noirs qu'ils n'en ont l'air, applaudirent de toutes leurs forces aux efforts du jeune artiste; la critique eut pour lui des bienveillances paternelles

mais justifiées, et malgré quelques défaillances déjà
subies par M. Gérôme, elle n'a jamais cessé d'être son
alliée. Aujourd'hui c'est lui qui commence les hostili-
tés; son exposition actuelle est un défi, nous le relevons.
Depuis son *Combat de coqs*, M. Gérôme semble avoir
cherché sa voie ici et là, au hasard du chemin et de sa
fantaisie, sans aucun parti pris d'avance. En art, il res-
semblerait volontiers à ce qu'en littérature on appelle
un polygraphe. Il a exposé des études d'animaux (*Chien
de Terre-Neuve*), des paysages (*Pœstum*), des scènes
de la vie russe, des souvenirs d'Égypte, un *Siècle
d'Auguste*, que nous avons loué sans réserve en 1855,
une *Mort de Pierrot*, qui était une assez bonne plaisan-
terie de bal masqué et une maladroite reconstitution
archéologique bien plus prétentieuse que vraie, inti-
tulée : *Ave, Cesar*. Par ce choix, très-succinctement
indiqué de ses sujets, on peut voir qu'aucune direction
sérieuse ne guidait l'esprit ingénieux de M. Gérôme.
Tout cela était fait d'une façon un peu sèche peut-
être, proprette, sage, achevée, non parfois sans quel-
que grandeur, et de façon à plaire très-légitimement.
Depuis deux expositions cependant, M. Gérôme paraît

avoir mis dans le choix de ses sujets un soin tout spécial. Enhardi sans doute et poussé dans une mauvaise voie par la *Mort de Pierrot*, qui n'était, en somme, qu'une charge bien réussie, il semble s'appliquer à ne peindre que des scènes qui pourront plaire à la partie la moins éclairée et la plus grossière du public. Le sujet pour lui est devenu l'affaire principale. L'art n'est plus qu'un souci de second ordre, et je comprends, à voir la rapide adresse de cette brosse habituée à vaincre toutes les difficultés, et rompue à toutes les ficelles, que M. Gérôme ne s'inquiète guère de son exécution, dont il doit être presque toujours à peu près certain. Reste donc la manière d'interpréter le sujet choisi, et c'est notre droit de la discuter. M. Gérôme se place, par son interprétation, toujours à faux, avec une persistance inconcevable et qui le conduira, s'il n'y veille assidûment, à continuer l'œuvre de M. Biard. *Phryné devant le tribunal* a son analogue en musique dans l'*Orphée aux enfers* de M. Offenbach ; c'est la même façon de comprendre et d'expliquer l'antiquité. M. Daumier, si je ne me trompe, a déjà publié autrefois dans *le Charivari*, une série d'études sur

les sujets anciens. M. Gérôme, je n'en doute pas, a été demander aux sources mêmes les renseignements dont il avait besoin pour rendre, vivante à nos yeux et dans toute sa vérité, la scène qu'il nous montre aujourd'hui. J'en suis fâché pour lui, mais cet épisode est de pure invention et n'a jamais existé. Il est parfaitement vrai que Phryné accusée d'asébie fut traduite devant le tribunal des héliastes ; il est encore vrai que comparaissant à l'héliée, elle fut défendue par Hypéride, et que ce dernier, selon la tradition, découvrit le sein de sa cliente. Écoutons Athénée : « Hypéride voyant qu'il ne faisait aucune impression sur les juges, et voyant qu'ils paraissaient disposés à la condamner, la fit paraître au milieu de l'assemblée, lui ouvrit de force et subitement le haut de ses habits, lui découvrit tout le sein, et toucha tellement les juges à la vue de cet objet dans sa péroraison, qu'il leur donna d'abord des scrupules, et leur inspira assez de pitié pour ne pas condamner à mort une si belle femme, consacrée au culte de Vénus, et qui servait religieusement dans le sanctuaire de cette déesse. (*Banquet des savants,* *liv. XIII, trad. Lefebvre de Villebrune.*) » J'admets que

M. Gérôme n'ait point lu Athénée et qu'il ait ignoré que parlant de Phryné il dit encore : « Elle ne se laissait pas voir facilement sous le seul voile de la nature, sa tunique lui enveloppait étroitement tout le corps, et jamais elle n'allait aux bains publics. » Le commentateur a grand soin d'expliquer que la tunique était une chemise qui n'était même pas fendue sur les côtés.

J'admets qu'il n'ait pas lu non plus le Pseudo-Plutarque; mais, à coup sûr, il a lu le *Voyage d'Anacharsis* de l'abbé Barthélemy, et il n'y a assurément rien vu de ce que son pinceau nous fait voir. Mais j'admets encore, par impossible, que M. Gérôme n'ait pas même lu le *Voyage d'Anacharsis*; j'admets que, dans les causeries familières de l'atelier, M. Gérôme ait entendu raconter cette anecdote par un camarade mal informé; j'admets que, par un hasard que je ne m'explique guère, chez un esprit distingué, M. Gérôme ait confondu ce qui s'est passé devant le tribunal et ce qui s'est passé à Éleusis pendant les thesmophories, lorsque Phryné entra nue dans la mer, la chevelure dénouée, devant le peuple entier, qui acclama les splendeurs de

sa beauté et s'écria : « c'est Vénus Anadyomène ! »
j'admets tout ce qu'on voudra; mais alors je demande
que l'on m'explique comment étaient faits les vêtements
de ce temps-là, pour qu'on puisse les enlever d'un
seul coup? Sans doute ils étaient ouverts par devant,
sans manches, sans boutons, sans agraffes, et ressem-
blaient à un manteau. J'avoue que j'ai quelque peine
à le croire, et je pense que quand même Hypéride
l'aurait voulu, il lui eût été difficile de déshabiller
Phryné aussi lestement en ne lui laissant que ses co-
thurnes, dont la présence seule ôte toute chasteté à sa
nudité. Mon Dieu, je ne chicanerai pas le peintre sur
cette invraisemblance dont il avait besoin pour traiter
son tableau dans la pitoyable manière qu'il avait con-
çue. En effet, ce n'est ni un fait d'histoire, ni une
anecdote légendaire que M. Gérôme a voulu repré-
senter ; c'est bien moins que cela, ce n'est qu'une
polissonnerie. Dans quelle ignorance radicale de l'anti-
quité M. Gérôme a-t-il donc vécu? Ne sait-il donc pas
ce que c'était que la Grèce? et ne sait-il pas que cette
petite nation est immortelle parce qu'elle a aimé le beau
que son plus grand philosophe avait défini : la splen-

deur du vrai ? Si la scène s'est passée comme le peintre voudrait nous le faire croire, si l'avocat, à bout d'arguments, a poussé Phryné toute nue au milieu de ses juges, elle a été acquittée d'un mouvement immédiat, irréfrénable, invinciblement arraché à l'admiration. La justice n'a point osé condamner la beauté ; Thémis a eu horreur de dire à Vénus : « Tu vas mourir ! » Or, dans cette Phryné, qui cependant avait servi de modèle à Apelles et à Praxitèle, il n'y a point de beauté ; je cherche en vain Vénus ; je ne vois qu'une lorette égrillarde qui a les hanches trop hautes, les genoux en dedans, les mains trop grosses, la face boudeuse, et que les Grecs, qui se connaissent en beauté auraient condamnée immédiatement si elle n'avait eu d'autre argument que sa nudité. Parmi ces juges, dont le visage n'exprime aucune nuance de l'admiration, mais bien toutes les phases du désir, je ne vois ni la justice, ni Thémis, mais je vois la paillardise en ce qu'elle a de plus obscène. Tous ces vieillards en goguette et en frairie devant cette drôlesse convoitée sont une image choquante au suprême degré. Jamais les peintres les plus sensuels de la Renaissance, quand ils ont traité le sujet

de *Suzanne au bain* et de *Loth et ses filles* n'ont ravalé leur art à de telles impudences. Ah! quelle triste différence entre ce tableau qu'on n'aurait dû exposer que couvert d'une feuille de vigne, et ces deux beaux jeunes éphèbes tout nus qui faisaient combattre des coqs au salon de 1847! D'où vient donc ce mauvais vent de démoralisation dont la puissance est telle, qu'elle a atteint même un artiste aussi remarquable que M. Gérôme? Je me demandais tout à l'heure à quelle source frelatée il avait puisé pour trouver un sujet d'un ordre aussi infime; je crois l'avoir découvert : c'est celui que l'on a appelé notre poëte national, c'est le chantre de Lisette, des cantharides, du bon vin, de Frétillon, de Madelon Friquet et du reste, c'est Béranger lui-même qui a inspiré M. Gérôme. *Phryné devant le tribunal* n'est autre chose que l'illustration, à l'antique, de la chanson du *Vieux célibataire*. Ces vieux garçons regardant vers Phryné avec des expressions diverses qui toutes signifient la même chose, semblent lui dire :

Petite bonne agaçante et jolie;

ils se désolent en reconnaissant avec douleur :

Que la nature, hélas ! trahit leur flamme !

et cependant, il n'y en a pas un qui ne soit prêt à lui murmurer à l'oreille :

Je veux demain, bravant la médisance,
Au cadran bleu te régaler sans bruit !

Je comprends qu'un homme sans talent, sans instruction, sans esprit, traite un sujet antique bêtement, par des traditions d'école surannées; je comprends les essais les plus grotesques des derniers rapins de l'école de David : *Non licet omnibus adire Corinthum!* mais M. Gérôme a été à Corinthe, lui; ce n'est ni le talent, ni l'instruction, ni l'esprit qui lui manquent. Par son *Siècle d'Auguste,* malgré une certaine emphase que justifiait le sujet, il nous a prouvé qu'il savait comprendre et interpréter l'antiquité. Que lui prend-il donc aujourd'hui? Et pourquoi entre-t-il dans une voie où son talent ne peut plus le suivre. *Les deux augures* sont

empruntés à une phrase très-connue de Cicéron (*de Divinatione*), que je citerai, car le livret ne l'a pas indiquée : *Vetus autem illud Catonis admodum scitum est, qui mirari se aiebat quod non rideret aruspex aruspicem cum vidisset;* dans son beau poëme de *Mélænis*, M. Bouilhet a dit :

Les augures entre eux gardent le droit de rire.

En réalité, ce n'est qu'une charge, et j'aime mieux *les Honneurs partagés* de M. Biard. L'esprit moderne a décidément pénétré M. Gérôme et il ne peut s'en débarrasser, même lorsqu'il se retourne tout entier vers l'antiquité. Si Béranger a inspiré la *Phryné*, c'est certainement Balzac qui a inspiré le tableau intitulé : *Socrate vient chercher Alcibiade chez Aspasie.* En effet, ce n'est ni Socrate, ni Aspasie, ni Alcibiade, c'est Vautrin qui vient chercher Théodore Calvi, dit Madeleine, dans une maison de filles. Si M. Gérôme, je suis toujours forcé d'en revenir là, avait lu *le Banquet* de Platon, il n'aurait jamais fait le tableau dont je parle. Qui ne se rappelle la fin merveilleuse d'une œuvre splen-

dide ? Allourdis par l'ivresse, les convives, un à un, ont cessé d'écouter Socrate ; au jour levant, il sort pour aller se baigner, puis il passe la journée au lycée et rentre le soir dans sa maison selon sa coutume. L'Alcibiade de M. Gérôme est un bellâtre qui a des lèvres épaisses et l'air passablement bête ; tous les soins du peintre semblent avoir été consacrés à peindre le fameux chien dont on n'a pas encore coupé la queue. Mais quel chien ! s'il se dressait sur ses pattes, il serait plus long que le cubiculum sur lequel Alcibiade et Aspasie sont étendus. Toutes les chairs sont rosâtres, et je ne sais pourquoi M. Gérôme affectionne ce ton qu'il donne uniformément à tous ses personnages, et qui n'est point dans la nature. Le *portrait de Rachel* est sec, pleurard, sans modelé, essentiellement inharmonieux. Sans la signature, je n'aurais pas reconnu l'auteur. Le *Rembrandt* est une toile assez étrange, finie à un point inconcevable, et qui n'est qu'un tour d'adresse en imitation des tours de force de Gérard Dow. La meilleure toile de M. Gérôme, nous pouvons même dire la seule bonne qu'il expose cette année, est le *Hache-paille égyptien.* Il y a là au moins un

paysage charmant, vrai, limpide et pris sur nature.

Il nous en a coûté d'être si sévère pour M. Gérôme, car nous avions pour son talent une sympathie que nous avons toujours été heureux d'exprimer; il est possible que nos critiques lui soient indifférentes, il pourra peut-être bien nous répondre : « J'ignore si vous avez tort ou raison ; mais je sais que mes tableaux se vendent très-cher, que les marchands font queue à mon atelier et c'est tout ce qu'il m'importe de savoir. » Eh bien non, ce n'est pas tout : il faut savoir autre chose; il faut savoir avant tout que l'art est chaste ; en regardant la *Vénus de Milo* qui s'occupe de son sexe ? Il faut savoir, quand on s'est acquis loyalement une réputation sérieuse, ne pas la compromettre pour augmenter son gain. Il faut laisser la foule s'emporter dans les intérêts de chaque jour, se traîner à quatre pattes dans les convoitises honteuses; il faut la regarder avec douleur, la relever si l'on peut par l'exemple, et, lorsqu'on est un artiste, vivre dans les pures régions de l'art. Il faut parler au public et ne point l'écouter, c'est un mauvais conseiller. Il faut avoir le courage de faire comme Ulysse et couler de la cire dans ses oreilles pour ne

même pas entendre la voix métallique des sirènes. Il y a un vieux mot qu'on a souvent cité : noblesse oblige ! La noblesse d'aujourd'hui, c'est la réputation. Quand un homme s'est fait un nom, il doit à lui-même, à ceux qui l'ont fait connaître, à ceux qui l'ont admiré, à ceux qui ont eu foi en lui, il doit de se garder intact et de ne point laisser diminuer la haute opinion que l'on avait conçue. S'il ne sent pas en son cœur la force qu'il faut pour la lutte, s'il n'a pas une conviction sérieuse, ne serait-ce qu'une conviction de ligne ou de couleur, qu'il abandonne l'art et qu'il rentre dans le commerce ; il est plus honorable de vendre de bonnes chandelles que de mal trafiquer de son talent. Le temps n'est plus aux héroïsmes, je ne le sais que trop ; Gros, ne pousserait peut-être plus aujourd'hui ses convictions jusqu'au suicide, et cependant sa mort l'a fait immortel. Mais qu'est-ce donc qu'un homme de talent ? qu'est-ce donc qu'un artiste, si les parfums qu'il doit porter en lui ne sont point assez pénétrants pour neutraliser l'air empoisonné que nous respirons ? Je ne demande à M. Gérôme aucun sacrifice analogue à celui que Gros a accompli sur lui-même, qu'il en soit bien persuadé ; mais au

nom de son mérite, au nom de sa propre réputation, au nom de son âge, qui est encore dans toute sa fleur, je puis lui demander, avec l'autorité d'un désintéressement qui n'a que sa gloire en vue, de renoncer pour toujours à ces sujets érotiques, à ces interprétations qui ne sont même pas douteuses, à ces peintures de boudoir secret, qui ne devraient trouver place que dans les illustrations de Faublas ou des chansons défendues de Béranger. Que M. Gérôme ne s'y trompe pas, en lui parlant avec une douloureuse sévérité, nous nous sommes montré son ami plus que si nous avions fait complaisamment son éloge.

On se souvient des beaux tableaux que M. Leys avait envoyés de Belgique à l'exposition universelle de 1855. C'était, avec de très-éminentes qualités, un pastiche un peu minutieux des maîtres naïfs, corrigé par l'empâtement moderne. Ces tableaux firent une grande sensation, et il est naturel qu'un jeune artiste ait tenté de les imiter. M. Jacobus Tissot, dédaignant les écoles actuelles, celles de l'empire, celles du dix-huitième siècle, celles de Louis XIV et celles de la Renaissance, remonte bravement le cours du temps en prenant

M. Leys pour guide. Cette innovation d'un vieux système déjà restauré par un peintre de mérite, était-elle bien désirable? j'en doute. Mais chaque artiste étant assurément libre de choisir la voie qu'il croit la meilleure ou la plus facile, nous ne chicanerons pas M. Tissot sur le parti qu'il a cru devoir prendre. Au premier coup d'œil, ses tableaux sont plaisants ; ils semblent avoir une force de coloris remarquable ; leur étrangeté attire les regards ; ils sont singuliers, sinon originaux, et cela suffit à les distinguer parmi les banalités qui les entourent. Ils apparaissent pleins de finesses extraordinaires, d'une naïveté d'attitudes qui surprend ; on croit rencontrer enfin quelque chose de sérieux, de longuement pensé et l'on s'imagine que l'on va découvrir un homme convaincu, qui, fatigué des gâcheries de l'art moderne, retourne vers la source même pour la trouver plus pure et plus profonde. C'est sur cette impression qu'il faudrait s'en aller et l'on garderait un bon souvenir des toiles exposées par M. Tissot. Mais si, le diable de la critique vous poussant, on revient vers ces tableaux pour les examiner avec un soin consciencieux, on reste surpris de leur peu de résis-

tance ; on peut dire d'eux qu'ils s'évanouissent lorsqu'on les regarde en face. La peinture est très-fine, cela est vrai ; mais cette finesse n'est guère obtenue que par des glacis ; il y a de la naïveté dans le dessin, mais cette naïveté me semble bien voulue, à moins qu'elle ne soit de la maladresse ; la disproportion des personnages est choquante, trop choquante même pour n'être pas intentionnelle : il y en a qui ont neuf et dix *têtes*. De plus, le peintre, à force chercher la petite bête, réussit trop souvent à ne trouver qu'elle ; les détails sont tellement abondants qu'ils apparaissent comme œuvre principale et non plus comme accessoire ; la coloration, qui en général est vive est brillante, étant égale pour tous les objets, la peinture y perd en force ce qu'elle n'y gagne pas en intérêt. Ces observations faites, nous devons dire que ces toiles sont intéressantes sous plus d'un rapport et peintes avec une science de surface qui n'est point à dédaigner. C'est naturellement au moyen âge que M. Tissot a pris ses sujets ; l'histoire de *Faust et Marguerite* s'est par conséquent ouverte à lui comme une mine féconde où il pouvait puiser à pleins tableaux. N'en déplaise

aux mânes d'Ary Scheffer et à M. Tissot, je ne crois pas que le *Faust* de Gœthe puisse, par son personnage principal, tomber dans le domaine des arts plastiques ; la création de *Faust* est purement psycologique et, quel que soit le talent d'un peintre, je doute qu'il puisse jamais traduire par son pinceau l'œuvre du poëte. On peut sans doute rendre par la peinture les émotions douloureuses dont l'âme de René est bourrelée ; on peut mettre sur le visage de Jeanne d'Arc les extases qui soulevaient son cœur, mais exprimer *Faust*, c'est-à-dire l'expérience, la science insondable de la vieillesse, entrée fantastiquement dans un corps d'une extrême jeunesse, me paraît, jusqu'à preuve du contraire, une œuvre impossible. On aura beau, comme M. Scheffer, peindre des ombres plutôt que des *humains* ; on aura beau, comme lui encore, tant chercher l'expression, qu'on arrivera à faire des êtres qui n'ont jamais pu exister, on ne parviendra pas à faire comprendre le but que Gœthe s'était proposé. M. Tissot ne l'a même pas essayé ; son *Faust* est un charmant jeune homme, j'en conviens avec plaisir, mais ce n'est qu'un jeune homme, un amoureux comme il y

en a tant, et je ne vois en lui rien de ce que le grand Allemand y a mis. Dans *Marguerite à l'office,* même, sujet beaucoup plus facile à traiter, puisqu'en réalité il n'est question que d'une pauvre fille sentant l'épouvantement de sa chute, je ne vois qu'une jeune paysanne, fort bien accoutrée selon le temps où elle vivait, indécise, attristée, mais sans aucun de ces combats terribles qui agitent cette âme lorsque Faust, son maître absolu, n'est plus là pour la rassurer. Tout agréables qu'elles soient, les toiles de M. Tissot ne rendent donc pas le sujet qu'elles ont essayé de traiter. La sorte de raideur systématique dans laquelle il enferme ses personnages, a dû lui nuire encore et l'éloigner du but qu'il poursuivait. Les disproportions, dont je parlais plus haut, sont surtout choquantes dans *Faust et Marguerite au jardin :* la tête est absolument trop petite pour le développement du corps ; le même défaut se remarque très-visiblement chez la *Marguerite rencontrée par Faust.* Les détails de tous ces tableaux sont traités avec un soin minutieux, ils ont un fini d'exécution qui tire l'œil et éparpille l'attention. Rien n'a été négligé, et sur des toits placés à l'horizon,

il y a des pigeons microscopiques posés dans des attitudes différentes. Ces tableaux, je dois l'avouer, malgré le plaisir très-vif que je prends à les regarder, me semblent plutôt des objets de curiosité que des objets d'art. Ils obtiennent et ils obtiendront cependant du succès ; que M. Tissot nous pardonne notre maussaderie, ce succès nous afflige, car nous craignons qu'il ne soit une incitation à suivre une voie qui nous paraît très-périlleuse, car elle conduit fatalement à la similitude perpétuelle, c'est-à-dire à l'imitation de ses propres œuvres et des œuvres d'autrui. Je crois que M. Tissot a déjà trop de talent pour ne pas chercher son originalité en lui-même. A quoi le mèneront ces pastiches dignes d'occuper la sagacité imitatrice d'un Chinois? Ce qui peut lui arriver de plus heureux, c'est d'être comparé à M. Leys qui, du moins, a eu le mérite de l'invention ; l'égalera-t-il? J'en doute ; en tous cas, il n'atteindra jamais Holbein. Or, quand on court après quelqu'un, c'est pour le rattraper et le dépasser, sinon il vaut mieux rester tranquille. Un tableau exposé cette année par M. Tissot, confirme ce que nous venons de dire : *Voie des fleurs, voie des pleurs*,

est tout simplement une danse macabre qui, non-seulement, ne fait pas oublier celle d'Holbein, mais est même loin d'égaler celle que M. Penguilly l'Haridon nous montra au Salon de 1859. J'espère donc qu'il faut regarder les toiles actuelles de M. Tissot comme des fantaisies charmantes qui nous prouvent qu'il pourra, quand il voudra, exposer des œuvres originales et réellement sorties de lui-même.

Si ma mémoire ne me trompe pas, c'est en 1859 que M. Lambron a débuté par un long tableau singulier, d'une peinture extraordinairement plate, qui représentait un seigneur du seizième siècle jouant au bilboquet, et qui était intitulé: *Un Flâneur*. Cette année, M. Lambron saute en plein monde moderne, il aime l'antithèse et chérit l'étrangeté. Il me semble voir dans les sujets choisis par le peintre, une volonté formelle d'attirer les regards et de fixer l'attention. Il ressemble un peu à un homme qui porterait un costume grotesque pour se faire remarquer. Nous ne nous en plaignons pas, car les deux tableaux qu'il expose cette année, manifestement supérieurs à celui de 1859, se distinguent par des qualités importantes. Le dessin

est d'une fermeté rare, très-habile, et respectant exactement les proportions ; l'entente de la lumière est bonne et vraie ; la composition est variée ; nous serions donc complétement satisfaits, si le choix des sujets ne visait trop bruyamment à l'originalité, si la dimension des tableaux était en rapport avec la scène qu'ils représentent, et si la peinture ne manquait encore trop de modelé. Les héros de M. Lambron sont des croque-morts. Qui ne se rappelle le charmant article que Pétrus Borel, un fougueux romantique qui est mort sous-préfet, inséra, en 1843, dans *les Français peints par eux-mêmes*. Il raconte le repas de corps que les employés des Pompes funèbres faisaient le lendemain de la Toussaint, à la guinguette du *Feu d'enfer*. « Là, dit-il, dans un jardin solitaire, sous un magnifique catafalque, une table immense se trouvait dressée (la nappe était noire et semée de larmes d'argent, et d'ossements brodés en sautoir), et chacun aussitôt prenait place. On servait la soupe dans un cénotaphe, la salade dans un sarcophage, les anchois dans des cercueils, on se couchait sur des tombes, on s'asseyait sur des cippes, les coupes étaient des urnes;

on buvait des bières de toutes sortes, on mangeait des crêpes et, sous le nom de gélatine moulée sur nature, d'embryon à la béchamelle, de capilotades d'orphelins, de civets de viellards, de suprêmes de cuirassiers, on avalait les mets les plus délicats et les plus somptueux. » Ce n'est pas cela que M. Lambron nous a montré, et peut-être le regrettera-t-il, car ce motif est encore plus original que celui qui a donné lieu à sa *Réunion d'amis*. Dans un cabaret des anciens boulevards extérieurs, une nuée de croque-morts s'est rassemblée, le matin, par un temps clair et blanc comme il y en a quand souffle le vent d'est. Les cochers en fortes bottes, tricorne en tête, galonnés d'argent, causent entre eux, boivent chopine, jouent au tonneau, et courtisent même sans être trop lugubres la blonde fille du cabaret. Un soldat et sa payse sont assis dans un coin; un des croque-morts qui, pour ménager son uniforme, a endossé une blouse, fait une jolie tache bleue parmi ses noirs compagnons. C'est baroque et divertissant, c'est d'une bonne plaisanterie et d'un pinceau extrêmement spirituel. On pourrait reprocher au peintre l'effet d'ombres chinoises que

ces figures noires font sur le ciel blanc, mais quoique la ficelle soit très-apparente, il semble avoir été lui-même u-devant du reproche, en peignant dans *le Mercredi des cendres*, un pierrot tout blanc sur le ciel tout blanc. C'est un tour de force très-connu en peinture, mais très-bien exécuté, cette fois. Seulement les dimensions de ce tableau, dont le sujet est puéril, sont absolument hors de proportion et il est difficile d'intéresser en nous montrant, dans une vaste toile, et grands comme nature, un arlequin, un pierrot, un cocher de corbillard. La scène doit se passer sur les hauteurs de Montmarte, au jour levant; Arlequin et Pierrot sortent d'un bal masqué poursuivis par quelques gamins, et se trouvent inopinément face à face avec un croque-mort qui, debout, dè profil, en manches de chemise, tenant son habit sur le bras et son fouet à la main, les regarde d'un air gouailleur. Ce personnage très-bien dessiné, évidemment étudié sur nature, se trouve reproduit exactement dans la *Réunion d'amis*, sous le même costume avec la même attitude, seulement l'habit est porté sur le bras gauche, au lieu d'être soutenu par le bras droit. Pierrot, les mains dans

ses poches et la guitare aux épaules, grimace de surprise en apercevant le personnage de mauvaise augure. Pierrot voleur, menteur, et gourmand, la conscience toujours chargée de méfaits sans nombre, ne brille point positivement par le courage; il est bien dans l'esprit de son rôle en faisant grise mine à celui dont la présence inopinée lui rappelle qu'un jour ou l'autre il faudra mettre fin à sa vie de bamboche et rendre des comptes qui seront peut-être fort embrouillés. Arlequin plus familiarisé que Pierrot avec les idées de l'autre monde, grâce à l'origine démoniaque que le Dante lui a donnée et qu'attestent encore son masque noir et son costume composé de flammes de différentes couleurs, salue le croque-mort et lui tire une belle révérence ironique. Sur le premier plan, une petite fille qui traîne un petit moulin s'arrête à contempler les deux masques; dans le fond, la silhouette de Paris apparaît sous la brume. Je regrette que M. Lambron ait dépensé tant de talent, je ne dirai pas en pure perte, mais à peindre d'une façon épique une scène banale et des personnages sans importance qui eussent gagné à être concentrés dans les limites

d'un cadre plus restreint. Si son but a été de se faire connaître, il a réussi. Entre un tableau trop plaisant et une caricature, il y a une distance si étroite qu'on la franchit souvent sans s'en apercevoir. Si M. Lambron, continuant l'exploitation des sujets qu'il paraît affectionner, franchissait la distance dont je parle, je le regretterais vivement, car il me semble que son talent à mieux à faire que de s'adonner à des plaisanteries.

Peut-être, et je le désire, fera-t-il comme M. Courbet, qui après avoir battu la grosse caisse autour de son nom avec des *Enterrements*, des *Baigneuses*, des *Demoiselles de Paris et de Village*, avec un tas de compositions si grotesques qu'elles en étaient grossières, satisfait aujourd'hui de la notoriété qu'il a acquise, expose des toiles empreintes d'un profond sentiment de la nature. A proprement parler ce ne sont que des paysages et si le peintre avait pu en retirer les animaux qui les déparent, il eût atteint un rang enviable à cette exposition. Disons tout de suite, pour nous débarrasser des reproches, que *le Piqueur et son cheval* sont ridicules, d'un mouvement impossible et aussi laids l'un que l'autre, que les cerfs, malgré certaines crânerie d'attitude,

ont des jambes en bois faites chez un tourneur ; que la vigueur du coloris est évidemment obtenue par des fonds préparés en noir qui repousseront, et finiront par dévorer le tableau tout entier. Il y a longtemps déjà qu'admirant un tableau de M. Courbet, nous lui avons dit qu'il était, avant tout, un peintre de paysage ; il nous prouve aujourd'hui combien nous avions raison. *Le Cerf à l'eau* est un paysage d'une haute importance, d'un ciel évidemment arbitraire, mais d'un effet puissant, peint d'une brosse grasse à laquelle on pourrait reprocher de trop viser à l'effet si elle ne l'obtenait pas. Le crépuscule chargé de nuages grisâtres est parfaitement rendu ; il y a de l'air, des lointains et des premiers plans très-beaux. *La roche Oragnon* est aussi une toile digne d'éloges, quoiqu'il y ait abus de tons noirs et une sorte de salissement systématique qui ternit toute la composition. Nous préférons ces deux tableaux aux autres, même au *Renard dans la neige* qui nous paraît avoir des mollesses d'exécution déplaisantes. M. Courbet a une main fort habile, un sentiment rare de la nature, une connaissance approfondie de son métier, sous le rapport de la couleur, car il lui reste encore beaucoup

à apprendre pour savoir dessiner, une persistance franc-comtoise que rien ne déroute. Le jour où renonçant à ces fantaisies ridicules et tapageuses qu'il a appelées du réalisme, et dont le premier il a dû souvent rire dans sa barbe, le jour où, dégagé des liens dont il s'est empêtré lui-même, il voudra consacrer son talent à peindre des choses saines, vraies, réelles et non point réalistes, il arrivera facilement à une notoriété et à une réputation sérieuse que ne lui ont valu ni ses réclames, ni les éloges brutaux de ses amis, ni ses toiles invraisemblables.

Cette réputation qui, en réalité, est le but légitime de tous les artistes, M. François Millet l'avait atteinte. Ses tableaux généralement dédaignés par les gens pour lesquels l'art est un livre fermé, lui avaient mérité une place honorable dans l'opinion de ses confrères. Nous nous souvenons encore avec émotion de ses *Glaneuses* de 1857 ; il y avait là des beautés d'observation, de lumière et de style qu'on trouve rarement réunies chez le même peintre à notre époque, où chacun semble se contenter d'avoir à peu près une des qualités dont l'ensemble seul peut constituer un véritable artiste. On

pouvait reprocher à M. Millet sa couleur d'une opacité trop lourde, son dessin trop mou malgré son incomparable justesse ; c'était là des défauts dont on l'a souvent engagé à se corriger. Ces défauts, il les outre aujourd'hui d'une façon tellement excessive qu'ils cachent les qualités que l'on aimait en lui. Ses personnages semblent appartenir à une faune inconnue ; ce seraient des Algonquins ou des Botocudos qu'ils ne seraient pas plus éloignés des types français que M. Millet a eu la prétention de représenter. J'admets que le laid soit un élément artistique qu'il ne faut pas négliger et qui a sa valeur dans l'harmonie universelle de l'humanité ; mais il me semble que, dans la nature, le beau est la règle et le laid l'exception. Tout fanés, tannés, ridés que soient les paysans, il est extrêmement rare de ne point rencontrer sur leur visage une ligne, un trait qui n'appartienne à la beauté. M. Millet, sans doute, ne les voit pas ainsi, car ceux qu'il nous montre à cette exposition sont simplement hideux. Je cherche leur ostéologie sans pouvoir la trouver ; je ne vois que des chairs molles, épaisses, mucilagineuses ; les traits sont effacés dans un amollissement systématique. Ses hommes, ses

femmes, ses enfants ressemblent à des paquets de laine mal cardée. Dans *la Tondeuse de moutons*, il n'y a aucune différence dans la manière dont la tondeuse et le mouton sont traités. La peau du mouton, la peau de la tondeuse sont évidemment de la même étoffe, étoffe de laine qui a dû longtemps servir de couverture. La *Femme faisant manger son enfant* ne touchera certainement pas le cœur sensible des aimables personnes qui se complaisent à ces petits tableaux maternels dont j'ai parlé plus haut. Nulle mère, j'entends de celles qui achètent des tableaux, ne voudra se reconnaître dans cette négresse jaune qui souffle sur une cuillerée de bouillie, et surtout elle ne voudra pas prendre pour un enfant cet affreux petit monstre adipeux qui ouvre une bouche de batracien ; comme *la Tondeuse de moutons*, c'est exécuté en laine et d'une couleur déplaisante par sa saleté. *L'Attente* mérite quelque description, car j'en suis à me demander si le livret et M. Millet se sont entendus pour mystifier le public. Devant une chaumière de misérable apparence, une femme vue de dos, vieille, courbée, regarde avec une extrême attention vers une longue route qui profile jusqu'à l'horizon sa

double rangée d'arbres ; sur l'escalier de la masure, un vieillard aveugle en large chapeau noir, en veste bleue, en pantalon rapiécé au genoux, en sabots, descend, le bâton à la main, en tâtonnant les marches par un mouvement du pied incroyable de vérité. Sur un banc de pierre accolé à la maison, un maigre chat de gouttière, jaune, zébré de blanc, fait le gros dos et redresse sa queue. C'est là tout ; j'affirme qu'il n'y a rien de plus. Qui le croirait cependant ? ce tableau est un tableau religieux dont le sujet est emprunté à l'Ancien Testament. Voici la légende du livret : « La mère de Tobie sortait avec empressement tous les jours de sa maison, regardant de tous côtés et allant dans tous les chemins par lesquels elle espérait qu'il pourrait revenir, pour tâcher de le découvrir de loin à son retour. » Si c'est une plaisanterie, j'avoue que je la trouve bonne, et ce commentaire de l'Écriture sainte me paraît aussi ingénieux qu'inaccoutumé. Des trois tableaux dont nous venons de parler, celui-là est cependant le meilleur, Tobie à part, et c'est en lui que je retrouve la trace des qualités qui distinguaient M. Millet. J'ai fait la part large aux critiques, car s'il est bon d'adoucir

son opinion pour de jeunes débutants, comme on enveloppe une pilule dans des confitures pour la faire avaler à des enfants malades, on honore les gens forts et déjà arrivés en ne leur ménageant ni les reproches, ni les conseils. Mais il est un point sur lequel je ne saurais donner à M. Millet de trop grands éloges : ses personnages ne *posent* jamais, on dirait qu'ils doivent ignorer toujours qu'ils seront exposés dans un cadre doré à la curiosité du public ; ils sont là pour eux-mêmes, et non point pour les autres. La plupart de tous ceux que les artistes nous montrent maintenant semblent nous dire : « Regardez-moi, et surtout trouvez-moi beau. Le soldat dit : voyez comme j'ai l'air martial. Christophe Colomb dit : remarquez que je suis sur le point de découvrir un monde. Jeanne d'Arc dit : admirez avec quelle grâce je sais mourir. Charlotte Corday dit : n'est-il pas pas étonnant que j'aie tué cet homme sans tacher ma robe? » En peinture, l'école française pourrait s'appeler l'école de la Pose. M. Millet y échappe absolument, et c'est une vertu réelle pour un artiste. Ses personnages sont tout entiers absorbés par l'occupation à laquelle ils se livrent. La *Tondeuse*

tond, la *Femme faisant manger son enfant* souffle sur la bouillie; la femme de Tobie regarde dans le lointain, l'aveugle est aveugle depuis les pieds jusqu'à tête. Les gestes, les attitudes, les mouvements sont étudiés et rendus avec une précision si extraordinaire qu'on en trouverait difficilement un autre exemple. Cette aptitude ne suffit certainement pas à faire un artiste, mais elle donne, du moins, à ses œuvres un cachet de vérité et un sentiment sérieux dont il est difficile de ne pas être saisi. Si l'on veut se rendre compte combien les qualités de M. Millet, quoique en défaillance aujourd'hui, le rendent supérieur encore à la plupart de ses confrères, qu'on regarde la *Léda*, de M. Muller, que le hasard de la lettre M a placée non loin des tableaux que nous venons d'analyser, et l'on verra la différence qui existe entre une toile où il y a quelque chose et une toile où il n'y a rien.

M. Breton continue, avec un succès qui ne se dément pas, à nous raconter cette épopée intime des paysans qu'il a commencée à l'exposition universelle de 1855. Renonçant aux tons aigus qui avaient failli le mener à mal en 1857, il reste dans une vérité dont la

simplicité n'exclut pas la grandeur ; il a compris que l'homme, par lui-même, quelle que fût sa situation sociale, avait sa noblesse particulière, et qu'il n'y avait pas besoin de peindre des héros de poëme épique pour trouver le style. Nous avons pu craindre un instant qu'entraîné sur la voie qu'il suivait, et voulant, comme la plupart des artistes, appuyer trop fort pour être mieux compris, il ne s'abandonnât à des vulgarités que ses sujets favoris comportaient jusqu'à un certain point ; mais l'exemple de M. Courbet a été fécond pour M. Breton : l'ilote a sauvé le Spartiate. Un des tableaux que M. Breton nous montre aujourd'hui est, selon nous, supérieur à tout ce qu'il avait exposé jusqu'à présent. *Les Sarcleuses* ne sont point une toile de maître, mais peu s'en faut. C'est à cette heure charmante où le soleil va disparaître, où le croissant de la lune apparaît dans le ciel auprès de la première étoile. Des poudres d'or et d'argent se mêlent dans l'atmosphère ; il faut se hâter de terminer le travail, car la nuit va bientôt venir. Courbées vers la terre et marchant presque sur les genoux, des femmes s'empressent, silencieuses et recueillies, à finir leur pénible

besogne; les dernières teintes du couchant pénètrent
d'un reflet vermeil leur coiffe blanche et glissent sur leurs
bras nus. Plus loin, une femme dont l'âge a sévèrement
modelé le profil, se tient debout, les deux mains derrière
la taille, dans ce mouvement de détente familier à ceux
qui sont restés longtemps inclinés. Devant elle repose
le lourd fardeau d'herbes enveloppées dans le *charrier*
qu'elle va emporter à la maison; dans une muette
contemplation instinctive, elle regarde vers l'orbe éclatant déjà presque disparu; elle semble ainsi la prêtresse
du travail disant sa prière intérieure au soleil, père de
toute fécondité. La couleur de ce tableau est excellente,
harmonieuse, sans détonation, malgré les tons du soleil couchant qui conviaient à quelque violence. La
ligne est très-pure, sans mièvrerie comme sans brutalité; de plus, il y a dans toute cette toile un sentiment de sainteté et de recueillement qui émeut et fait
songer, c'est presque un tableau religieux. Si M. Breton continue dans ce chemin-là, il n'y a plus à s'inquiéter de lui, il ira aussi loin qu'on peut aller.
J'aime moins *le Colza;* là, l'unité fait défaut, la composition est comme engorgée; c'est toujours la même

bonne qualité de peinture et de dessin, mais il y a tant de choses dans cette petite toile que j'ai quelque peine à m'y reconnaître; tranchons le mot, c'est un peu fouillis. Si M. Breton pouvait nettoyer ses premiers plans de tout ce qui les embarrasse, son ordonnance générale y gagnerait beaucoup. En supprimant la petite fille qui tient un enfant, la vieille femme sur le dos rouge de laquelle on semble faire passer le colza au crible, le pot de cuivre, un ou deux sacs, on donnerait du jour, plus de légèreté et plus d'ensemble à cette scène, dont toutes les figures se tassent sans besoin les unes contre les autres. *Le Soir* ne me plaît pas beaucoup non plus, mais cela tient, je crois, à la disposition de la toile, qui, placée dans la largeur, écrase le personnage principal et lui donne des dimensions évidemment exagérées. Je trouve aussi dans les chairs du visage quelques transparences bleuâtres que je n'y voudrais pas voir. M. Breton doit être content de son exposition : quand sur quatre tableaux on en a un qui est sans reproche, on peut se tenir pour satisfait.

M. Laugée suit aussi une marche ascendante, et, dans *la Récolte des œillettes*, je vois des qualités de

composition, de faire, de transparence d'atmosphère
qui sont remarquables et qui prouvent que le peintre
poursuit un idéal supérieur qu'il entrevoit devant lui
et auquel il s'efforce d'arriver par le travail et la per-
sistance. Ceux qui rêvent l'égalité de l'homme et de la
femme peuvent, en contemplant le tableau de M. Lau-
gée, se convaincre que, pour les dures besognes de la
campagne, la femme est l'égale de l'homme. Ce sont
des femmes, en effet, qui ont cueilli les œillettes, qui
les ont réunies en lourdes gerbes; depuis l'aurore jus-
qu'au crépuscule, elles sont aux champs, au hasard du
soleil ou de la pluie ; le soir, elles rentreront à la mai-
son, rapportant sur la tête la récolte de la journée;
avant d'aller se coucher, il faudra faire la soupe aux
hommes, être même un peu battue en cas de dispute,
se relever la nuit pour bercer l'enfant qui pleure, pour
courir peut-être en hâte rentrer le grain, si l'orage
éclate, et, le lendemain, au premier chant du coq, être
debout pour recommencer. Il y a tout cela dans la
composition de M. Laugée; elle est sévère, un peu
triste et comme résignée. Le peintre ne peint pas au
hasard, il ne cherche pas uniquement des agencements

de lignes et des cliquetis de couleurs, il cherche à exprimer quelque chose et nous savons depuis longtemps qu'il y réussit presque toujours. Sa *Récolte des œillettes* est une bonne toile, peinte avec une fermeté qui n'a rien de dur, et, des trois tableaux qu'expose M. Laugée, c'est celui que nous préférons.

C'est en Picardie que MM. Breton et Laugée prennent leurs sujets ; c'est en Bretagne, selon son habitude, que M. Luminais choisit les siens ; il n'est pas le seul, du reste, et cette année, comme depuis longtemps, il y a à l'exposition une armée de Bretons qui bretonnent à qui mieux mieux. Le reproche que nous avons fait à M. Lambron, d'avoir donné à l'un de ses tableaux des dimensions exagérées, M. Luminais le mérite aussi. Tout ce qu'il met dans deux toiles manifestement trop grandes pouvait et devait tenir dans les proportions d'un tableau de genre. Un *Champ de foire* est un sujet intéressant, j'en conviens, mais Callot et Karel-Dujardin l'ont traité souvent d'une façon magistral sur des panneaux grands comme un in-folio. C'est une erreur de croire qu'une composition soit plus vaste et qu'elle ait des horizons plus étendus parce qu'elle est conte-

nue dans un cadre énorme ; c'est à sa science, aux artifices de son crayon et de son pinceau que l'artiste doit demander de réaliser son rêve ; les paysages du Poussin, de Guaspre, de Van Everdingen ont d'incalculables profondeurs, des horizons sans limites, et ne sont, pour la plupart cependant, que des tableaux de chevalet. Les peintres de nos jours ont eu cependant sous les yeux un exemple bien frappant dont ils devraient toujours se souvenir, quand ils veulent donner à leurs compositions des proportions qu'elles ne comportent pas. M. Paul Delaroche qui, sans être un artiste de premier ordre, n'était cependant pas le premier venu, a cru faire de la peinture d'histoire en agrandissant démesurément ses personnages et en les faisant hauts comme nature. Mais quel que fût le métré de ses tableaux, ce n'était jamais que des tableaux de genre dont la clarté anecdotique était le principal mérite. Je regrette que M. Luminais se soit laissé entraîner à ces errements. Son talent, qui brille surtout par le charme du coloris et par une sorte de luminosité particulière, ne peut que se diminuer dans de grandes machines comme celles qu'il nous montre aujourd'hui. Se délayer,

n'est point s'agrandir ; avec quelques bouteilles de vin et beaucoup d'eau on remplirait des tonnes, mais cela ne vaudra jamais un verre de bon vin. Est-ce à dire pour cela que nous trouvons le talent de M. Luminais en décadence et que nous aimons moins son exposition actuelle que celle que nous avons déjà eu le plaisir de signaler à l'attention du public? Non pas. C'est toujours la même brosse, ferme sans rudesse, la même couleur profonde et brillante, la même observation rigoureuse des types représentés. Le *Champ de foire* rappellerait peut-être un peu trop le *Marché aux chevaux* de M^{lle} Rosa Bonheur (salon de 1853), si le peintre n'avait accumulé dans ses fonds une quantité de personnages variés, de boutiques ambulantes et de tréteaux de bateleurs. Cependant les personnages principaux sont des chevaux qui, conduits en main ou montés, se cabrent ou restent immobiles devant les acheteurs. L'harmonie générale, habilement combinée, est d'un gris nacré plaisant à voir. C'est très-largement peint, un peu plus largement peut-être qu'il ne faudrait; mais, en somme, c'est encore une bonne toile à inscrire au compte de M. Luminais. *Le Retour de chasse*

est conçu dans le même esprit, comporte les mêmes exagérations de dimensions et mérite, par conséquent, les mêmes reproches. Ce ne sont point des chasseurs fashionables qui reviennent; il n'y a là ni habits rouges, ni galons de vénerie; assurément ce ne sont point des veneurs, ce sont des gardes tout au plus et peut-être bien des braconniers. Sur un petit cheval blanc de Bretagne, bas sur jambes et velu comme un ours, un cerf est lié, montrant sa belle tête dont la mort a fermé les yeux. Plus loin, un paysan à cheval tient devant lui, aux arçons, un chien blessé. Un solide gars, le fusil à l'épaule, conduit quelques chiens dont les mouvements sont vrais et soigneusement étudiés. Le paysage, où se creuse une route à ornières, est d'un très-bel effet. Cette exposition affirme donc une fois de plus le talent de M. Luminais; mais qu'il nous croie, et qu'il reste dans la peinture de genre où il a commencé et peut augmenter sa réputation. Les peintres peuvent prendre pour eux aussi le précepte de ce vers :

Qui ne sut se borner ne sut jamais écrire.

Les reproches que nous avons adressés à M. Luminais nous pouvons les faire aussi à M. Yan d'Argent. La dimension de ses *Lavandières de la nuit* n'est point en rapport avec son sujet. Au salon de 1857, M. Maurice Sand avait été dans la juste mesure en réduisant des fantaisies analogues à des proportions très-restreintes ; je regrette que M. d'Argent ne se soit point souvenu de ce bon exemple et ne l'ait point suivi. Il est très-intéressant de savoir, sans aucun doute, comment les ballades bretonnes expliquent les effets du brouillard courant la nuit parmi les saules ; mais une si grande toile pour un si petit commentaire c'était bien inutile ; ces formes blanches emportées dans l'espace et se reproduisant à l'infini comme des ombres toujours renouvelées, sont rendues avec une vérité fantastique assez remarquable ; le pauvre diable entraîné par elles est d'un bon mouvement d'épouvante ; son compagagnon, mort ou évanoui sur le bord de la route, a bien l'affaissement d'un corps inerte ; les arbres ont de curieuses attitudes diaboliques, de vieilles sorcières immobilisées à jamais sous la dure écorce des saules n'auraient point de gestes plus ironiquement baroques ;

quelques vieux hiboux philosophes regardent impassiblement cette scène lugubre et n'imitent point les jeunes chouettes sans expérience qui s'envolent effrayées; le ciel, blanchi par les reflets de la lune, plane au-dessus de cette menée satanique qu'il éclaire de pâles lueurs. C'est une bonne fantasmagorie, agréablement peinte, composée avec talent, mais qui ne méritait point les honneurs d'un si grand cadre. *Les pilleurs de mer* et *le Pâtre des plaines de Kerlonan-Menhir* me semblent supérieurs aux *Lavandières*. Là, du moins, l'intérêt sagement rassemblé n'ôte à la composition aucun de ses effets ; le *Pâtre* surtout est d'un sentiment de rêverie excellent.

Dans sa *Tempête* M. Fortin fait bon marché de son originalité personnelle et me paraît trop entraîné à imiter la manière de M. Luminais. M. Fischer dans son *Diseur de compliments en Bretagne*, suit trop les voies de M. Adolphe Leleux dont les *Joueurs de boules* sont un bon tableau, meilleur que la *Noce en basse-Bretagne* qui me paraît très-éparpillée comme intérêt, et où toutes les valeurs sont trop égales. M. Guérard est en progrès, son *Repas de noce* est une bonne tablée de

paysans, bien remuante, bien vivante, un peu plate dans les premiers plans, ne serait-ce que pour le personnage de la femme, vu dans l'ombre, qui donne le sein à son enfant. *Le Convoi d'une jeune fille* est charmant ; ces coiffes blanches donnent à toute la procession l'apparence d'une guirlande de liserons ; c'est peint en pleine lumière, sans parti pris, sans ficelle, d'une façon sérieuse. Les tableaux de M. Guillemin sont toujours très-agréables à regarder et ses *Vanneuses d'Ossau* sont de très-jolies petites personnes. *Les Naufragés* de M. Israels est une composition terrible, d'un effet saisissant, d'un mouvement juste et qui gagnerait singulièrement à être nettoyée des tons noirs qui la salissent. *Le dimanche aux vêpres* de M. Blanc Fontaine, est un bon tableau où des paysans sont rendus avec une vérité qui n'est jamais grossière. Le demi-jour tamisé par le vitrail des églises est traité d'une manière habile ; mais n'aurait-on pas pu adoucir la lumière criarde tombée précisément sur le bout du nez d'une vieille femme ? Cela n'est pas heureux.

L'Alsace est fort en honneur, cette année, à l'exposition, et, si cela continue, nous aurons bientôt autant

d'Alsaciens que nous avons actuellement de Bretons.
M. Brion en montre trois tableaux pleins : *Noce*, *Repas de noce* et *Bénédicité*. Ce dernier est celui que je préfère ; plus contenu de tons, il est, malgré l'abus des profils, peint avec infiniment d'esprit. Je recommande surtout le petit enfant à cheveux presque jaunes qui croise ses mains avec un imperturbable sérieux, et qui regarde son ami le chien, tout en conservant l'air recueilli qu'on lui a appris à avoir. La *noce* est tapageuse, les musiciens la précèdent, l'époux et l'épousée sont dans une grande voiture qui porte les meubles du ménage et une belle batterie de cuisine bien reluisante. Il y a partout des fleurs de bon augure, les curieux sortent de leurs maisons pour voir passer le cortége vers qui les mandiants tendent la main. Nous sommes très-heureux de voir que la défaillance subie par M. Brion vers 1857 n'a pas eu de suites graves, et qu'il réalise en partie les espérances que son *Train de bois* avait fait concevoir. L'*Intérieur de cabaret* de M. Marchal est une scène prise dans le département du Bas-Rhin, chez des paysans protestants. C'est fort simple : les uns boivent, les autres chantent, un gar-

çon fait la cour à une fille coquette qui, tout en ayant l'air de lui répondre, regarde du coin de l'œil la fureur qu'elle excite chez un autre amoureux. Un garde forestier assis et se renversant, allume sa pipe par un mouvement si naturel et si parfaitement rendu qu'il a dû exiger un tour de force de dessin. Les costumes sont fort exacts, raides et comme empesés, et je n'aurais absolument que des éloges à donner à cette toile si la brosse qui l'a peinte était plus légère, et s'il n'y avait, de ci et de là, des tons noirâtres qui nuisent au coloris général. *Le premier né*, par M. Jundt, est peint par touches un peu fortes, mal fondues entre elles et papillottantes; néanmoins il y des qualités qui, sans être précieuses, sont agréables, un peu trop de recherche à l'esprit peut-être (en général, quand l'esprit est cherché il est bien près de n'être pas trouvé), et une disposition générale qui n'est pas mauvaise.

Est-ce que M. Reynaud est un nouveau venu? je le voudrais, car s'il tient les espérances que promet son début, nous aurons un bon peintre dans ce genre intermédiaire qui mêle par d'habiles proportions les figures aux paysages. De ses trois tableaux, il en est

un que nous écarterons de notre appréciation, car il est inférieur aux deux autres. *Les Abruzziens à Naples* sont certainement loin d'être parfaits, mais j'y vois une jeune femme qui marche lestement, emportant sur sa tête le berceau de bois où dort son enfant, et qui est excellente. Elle m'a fait penser au beau temps de M. Hébert. La meilleure des toiles envoyées par M. Reynaud est intitulée : *Jeunes filles des Abruzzes*, quoique le gris des terrains et le bleu du ciel soient en contradiction l'un avec l'autre, peut-être parce qu'ils ont des prétentions égales : il faut quelquefois savoir faire un sacrifice. La scène est d'une naïveté ingénieuse, et a été bien rendue par le peintre. Deux fillettes, marchant l'une devant l'autre, et se tenant par les mains, descendent en chantant les larges degrés d'une rue de village. Elles vont en cadence, montrant leurs jeunes visages insouciants qu'a dorés le soleil, et vêtues de leurs costumes éclatants. Il y a de la lumière, de l'air ambiant, de l'observation, de la justesse dans le mouvement, et de la couleur ; il y a même une tendance assez évidente vers l'harmonie. Nous saluons donc avec plaisir en M. Reynaud toutes les espérances

qu'il nous donne aujourd'hui. Il est l'élève de M. Loubon, et je regrette bien vivement que ce dernier ait abandonné ses jolies *chèvres*, ses belles *razzias*, et même ses jolis *bœufs* en peau de gant gris perle, pour ses *cascarottes* d'aujourd'hui qui ne valent guère ses animaux d'autrefois.

M. Célestin Nanteuil n'est pas un débutant, c'est un vieux capitaine du romantisme, fidèle à son drapeau. Tout en aimant la nature, en l'étudiant et en la connaissant, il ne nous la montre qu'après l'avoir passée au crible de ses rêves. Malgré le charme qu'il donne à ses tableaux, à cause peut-être de ce charme même, il y règne je ne sais quelle mélancolie qui tient plus au souffle qui les a inspirés qu'à leur exécution. Sa *Charité*, quoiqu'elle soit conçue d'une manière tout idéale, est absolument moderne et n'a rien emprunté au même sujet si souvent traité par les peintres de la Renaissance ; ce n'est plus cette femme abondante qui voit des nuées d'enfants monter vers ses mamelles. Tout en restant dans le monde poétique dont il connaît les détours mieux que personne, M. Célestin Nanteuil a donné à son allégorie toutes les apparences possibles

de la réalité. De jeunes femmes portant des pains dans leurs tabliers, comme sainte Élisabeth de Hongrie, vont les distribuer à des mendiants et à des infirmes qui ont tendu leurs mains vers elles; des fleurs, de belles architectures, des visages charmants, donnent une vie plaisante à cette toile qui est à la fois un tableau et une décoration. La couleur est ce qu'elle est toujours dans les œuvres de M. Nanteuil, blonde et nacrée comme une perle d'Orient.

Dans son *Repos éternel (couvent de la Trappe)*, M. Meunier a cherché et presque trouvé l'effet facile de l'opposition des blancs et des noirs; la brosse qui a peint cette procession de moines portant un des leurs, est un peu molle, il est vrai, mais elle a eu quelques touches heureuses dans les visages, et elle a su donner à l'ensemble de la composition un air recueilli dont il est juste de faire l'éloge.

M. Antigna a fait un pendant à son petit tableau de 1859, *le Sommeil de midi*, ce pendant est heureux; une jeune fille, presque une enfant, est couchée tout de son long, endormie dans une grange. Cela est assez spirituellement intitulé *Loin du monde;* le dessin est

très-juste, et l'harmonie agréable, moins agréable cependant que celle de *la Fontaine verte*, qui est tout à fait réussie. M. de Curson, lui aussi, a voulu faire un pendant à sa *Psyché* de l'exposition dernière, mais sa tentative n'a point été couronnée de succès. Franchement, son *amour* n'est point beau, c'est un gamin très-éveillé auquel on a mis des ailes. Le pinceau de M. de Curzon semble s'être alourdi ; je ne le reconnais plus dans *Ecco fiori*, dans sa *Halte de Pèlerins* ; je le vois encore apparaître, çà et là, dans *une Lessive à la Cervara*, et je ne le retrouve tout à fait que dans l'*Illissus et les ruines du temple de Jupiter à Athènes*. Dans ce dernier tableau, un peu trop poussé vers les tons roses, je revois cette main à la fois légère et vigoureuse dont j'avais autrefois admiré le travail, et je m'étonne qu'elle fasse défaut aux autres toiles que j'ai nommées. Cette défaillance momentanée qui nous troublerait pour un autre, ne nous inquiète pas chez M. de Curzon ; ses œuvres nous ont prouvé qu'il y a en lui une volonté très-tenace de bien faire, un idéal élevé, une façon intelligente de comprendre ; avec de telles qualités, un affaiblissement subit ne prouve qu'une fa-

tigue accidentelle et laisse toujours bon espoir. M. Hamon, lui aussi, a eu bien des défaillances qui tiennent, je crois, à ce qu'il ne sait qu'imparfaitement son métier, et qu'il remplace sa ligne souvent douteuse, par l'ingéniosité de ses compositions ; il y ajoute, je le sais, un coloris très-délicat dans les gammes tendres, mais cela n'est pas suffisant, et le parti qu'il semble avoir systématiquement pris d'arrondir le contour et les yeux des visages, donne à toutes ses figures une apparence de poupée qui est désagréable. Aujourd'hui, M. Hamon, dont les dernières expositions avaient été d'une grande faiblesse, semble vouloir revenir vers son point de départ et recommencer les rébus illustrés que l'on avait remarqués au salon de 1852. Son *Escamoteur* est un logogryphe en peinture qui demanderait un Champollion pour le déchiffrer. Nous ignorons la langue hiéroglyphique ; nous n'avons qu'une sagacité très-médiocre pour deviner les charades, nous n'essayerons donc même pas d'expliquer ce tableau ; nous dirons seulement qu'il est d'un ton qui ne déplait point ; qu'il y a une vieille femme qui soulève sa robe par un mouvement très-exact, que ses babies

ont de bonnes mines effarées, en regardant sortir de dessous un gobelet un de ces gros scarabées qu'on appelle vulgairement rhinocéros ; nous dirons aussi que les quatre jeunes filles se ressemblent tellement qu'elles ne peuvent être que quatre jumelles ; que l'escamoteur a un visage étrange et bien grimaçant, et enfin que dans le personnage qui s'est fait une lunette avec un cornet de papier, nous avons reconnu M. Hamon lui-même, qui cherche dans le ciel l'étoile de la peinture sérieuse. *La sœur aînée* serait un joli tableau, malgré les défauts inhérents au talent du peintre, si toute la toile n'avait pas été comme barbouillée d'encre. Disons cependant que la robe du personnage principal est traitée de main de maître et dans une nuance charmante. *Tutelle* et *la Volière*, sont de très-jolis petits sujets appartenant plus à la décoration qu'à la peinture. Quant aux *Vierges de Lesbos*, nous ne nous risquerons pas à en rendre compte ; on aurait dû accrocher ce cadre à côté de ceux de M. Gérôme.

Quoique d'une facture excessivement chiffonnée et beaucoup plus molle que de raison, nous ai-

mons assez le tableau de M. Picou, intitulé : *Fermez-lui la porte au nez, il rentrera par la fenêtre.* C'est ingénieux et d'un esprit trouvé ; le mouvement par lequel la jeune femme reçoit dans ses bras l'amour entré par la fenêtre et qu'une vieille, armée d'une trique, attend à la porte, est d'un élan très-naturel. C'est joli et surtout plaisant, parce que ça n'a pas de prétention. La peinture allégorique de M. Glaize est conçue dans un esprit moins facétieux que celle dont nous venons de parler, mais nous ne saurions trop le louer d'y être revenu. Son talent ferme, coloré, philosophique, ne peut qu'y gagner, et il se fourvoiera, toutes les fois qu'il touchera à des sujets comme celui qu'il nous a montré en 1859. *La pourvoyeuse Misère* est une assez lugubre composition, extrêmement mouvementée et remarquable. C'est d'un fantastique absolu, et pourtant d'un fantastique très-réel, à la portée de toutes les intelligences. A l'horizon, comme au fond d'un gouffre, brillent les mille lumières d'une ville babylonienne au-dessus de laquelle semble planer une chaude atmosphère de débauche et de corruption. Sur la route qui conduit vers cette

Sodôme de tous les vices et de toutes les richesses, galope, emporté par quatre chevaux, une sorte de char que conduit un cocher ricanant, qui doit être le fils aîné du diable. Là sont entassées de belles jeunes filles nues qu'on va livrer au minotaure qui les attend dans le dédale de la cité étincelante. Comme des grappes vivantes, elles se suspendent les unes aux autres, et regardent d'un air effrayé une sinistre vieille à la bouche édentée, au nez crochu, aux mamelles vidées, couverte de haillons sordides, qui tend vers elles sa main armée de griffes, et leur envoie à travers l'espace je ne sais quelles terribles menaces toutes frémissantes de malédiction. Plus loin, et derrière cette vieille sorcière, un humble groupe de jeunes filles chastement vêtues, travaillent à la clarté d'une chandelle vacillante. Ce tableau aurait pu s'appeler les vierges sages et les vierges folles. C'est la figuration allégorique de ce que nous voyons tous les jours sur nos promenades et dans nos théâtres, l'envahissement croissant des filles de mauvaise vie qui sont aujourd'hui un élément nouveau de notre société transitoire et qui, entre les mains toujours actives et toujours

intelligentes de la civilisation, ne sont peut-être que
des instruments d'égalité destinés à rendre l'héritage
illusoire ou du moins à le réduire à une circulation
forcée. En voyant ce mouvement ininterrompu de lo-
rettes (il faut les appeler par leur nom), qui se succè-
dent incessamment parmi nous comme les vagues de la
mer, je me suis souvent demandé si les classes infé-
rieures de notre société ne perpétuaient pas, à leur
insu, le combat commencé à la fin du siècle dernier et
si, en produisant ces belles filles dont la mission paraît
être de ruiner et de crétiniser la haute bourgeoisie et
les débris de la noblesse, elles ne continuaient pas
pacifiquement l'œuvre des clubs les plus violents de
1793. Marat, aujourd'hui, ne demanderait plus la tête de
deux cent mille aristocrates, il ferait décréter l'émis-
sion de deux cent mille filles entretenues nouvelles, et
son but serait atteint. Il y aurait un livre curieux à
faire sur ce sujet, mais ce n'est point ici la place, et
nous prions le lecteur d'excuser cette digression. Pour
en revenir au tableau de M. Glaize, nous dirons qu'il
est vraiment beau, d'une originalité réelle, et que la
couleur et le dessin ne méritent aucun reproche ; ne

croyant pas sans doute son sujet suffisamment compréhensible au premier coup d'œil, il l'explique ainsi dans le livret : « Combien de jeunes filles, délaissant le travail, se précipitent dans tous les vices que la débauche entraîne pour échapper à ce spectre (la misère), qui semble toujours les poursuivre. » *Autour de la gamelle* est une fine peinture, un peu trop cernée dans ses contours, ce qui lui donne de la sécheresse et qui, sous une forme plus triste qu'enjouée, représente bien la vie humaine. Le précepte : « Aimez-vous les uns les autres, » écrit en grosses lettres sur la muraille, donne à cette composition une ironie poignante et peut-être un peu trop littéraire : en effet c'est un commentaire et, autant que possible, la peinture doit savoir s'en passer. *Un trou de meulière à la Ferté-sous-Jouarre* est un paysage assez vif qui a le défaut de rappeler la manière de Decamps.

M. Chassevent fait aussi des allégories, il cherche Prud'hon et ne le trouve guère ; je n'en dirai pas autant de M. Boulard, dont *le Goûter* ressemble à une palette mal essuyée et paraît avoir été barbouillé par les galopins qui ont *envahi l'atelier*. Les *Convalescents*,

de M. Firmin Girard, sont plats et gris dans un milieu gris et plat. Pourquoi ont-ils tous une lumière systématiquement tombée sur le nez, ce qui le leur démesure d'une façon extraordinaire.

Dis donc, parlons des Belges, savez-vous ! Ils continuent cette année la charmante exhibition d'étoffes qu'ils ont accoutumé de faire ; les personnages qu'ils exposent ne sont, en général, qu'un prétexte à satin, à velours, à mousseline et à dentelle ; nous ne ferons même pas exception pour M. Alfred Stevens qui, cependant, dans *Une Mère*, a fait un tableau de genre vraiment remarquable ; le geste, évidemment étudié sur nature, est rendu avec une réalité surprenante et pleine de grâce. La mère regarde teter son enfant, avec cette absorption profonde d'un être qui voudrait se donner tout entier à un autre ; le baby boit la vie avec une avidité instinctive ; tout cela est observé par un œil qui voit bien, et interprété par une main qui est sûre d'elle-même ; mais c'est moins la femme et son enfant que l'on remarque, c'est moins ce sein tenu par une main charmante, que cette robe en velours éclatant, que ce châle jeté sur le dossier d'un fauteuil, que les drape-

ries du berceau, que le berceau lui-même ; tous ces détails sont traités, à vrai dire, avec une adresse étourdissante, c'est le métier poussé à son degré suprême, mais ce n'est pas encore de l'art. Dans *la Nouvelle*, cette prédisposition à ne traiter que les étoffes apparaît d'une façon trop évidente. Une femme vêtue d'une robe à volants en mousseline blanche empesée, a laissé tomber une lettre et se cache le visage tout entier derrière son mouchoir : c'est un tour d'adresse exécuté avec du blanc, mais ce n'est pas un tableau ; les autres toiles de M. Stevens ont toutes une certaine grâce d'intimité, mais ils pèchent tous par cette étoffomanie que nous avons signalée. Les intérieurs de M. Joseph Stevens ont tout l'intérêt que peut comporter ce genre de peinture, et son *Chien criant au perdu* est bien loin de valoir, selon nous, le *Métier de chien* si justement remarqué au salon de de 1852. Les satins du tableau *Au roi !* de M. Florent Willems, sont traités avec un soin minutieux, mais les bonshommes qui sont dedans ont bien l'air de n'être que des pantins en bois. M. Campo-Tosto peint des haillons avec autant de conscience que ses compatriotes peignent les plus riches

étoffes. Comme les membres de l'école belge, il a une couleur vive et profonde, mais il a, dans la manière dont il peint les têtes, une sorte de lourdeur essentielle dont il fera bien de se corriger.

Aux Belges dont je viens de parler et auxquels je reconnais un très-réel talent, je préfère sans hésiter M. Henri Baron dont la brosse élégante et délicate n'est jamais en défaut. Son *Retour de chasse* est un des plus jolis tableaux de genre que l'on puisse voir ; il est pris en pleine vie moderne, et, si je ne craignais d'être indiscret, je pourrais mettre un nom connu et respecté sur chacun de ces personnages à qui je souhaite prospérité et longue vie. C'est un groupe de portraits de famille, et il est difficile de s'être tiré plus habilement des difficultés que comporte un sujet semblable. Le costume actuel, tout en gardant son exactitude, a pris, sous le pinceau de M. Baron, les grâces des costumes vénitiens auxquels il nous a accoutumés ; la lumière est abondante sans être criarde, elle éclaire bien es visages, dessine les silhouettes, brille sur de. larges bouquets de fleurs, se perd au fond des grandes allées et donne à toute la composition une

harmonie très-savante qui, cependant, aurait gagné si l'on avait éteint le ton trop foncé de la robe de la nourrice ; cela fait trou, il aurait fallu tricher comme pour la blouse bleue du petit valet de chiens. Il y a longtemps que nous suivons M. Baron, et ce n'est pas d'aujourd'hui que nous lui reconnaissons la persistance et les qualités qui font les artistes sérieux ; il a en outre le mérite rare d'être toujours gracieux en restant vrai. Je préfère ce *Retour de chasse*, qui n'affiche aucune prétention tapageuse, au *Bernard Palissy* de M. Vetter, qui vient d'obtenir un succès de loterie inexplicable pour tout le monde. Le prix des tableaux ne nous regarde absolument pas, mais, cependant, nous pouvons dire que ce *Bernard Palissy* a été payé vingt-cinq mille francs, et que l'administration des musées a longtemps hésité, autrefois, à acheter *le Radeau de la Méduse*, de Géricault, six mille francs, à M. de Dreux Dorcy, qui l'avait payé de ses deniers, après la mort du maître, pour que ce chef-d'œuvre ne passât point en Angleterre. Toute proportion gardée, si un tableau de M. Vetter vaut vingt-cinq mille francs, *le Radeau de la Méduse* vaut vingt-cinq millions. A ce fameux *Bernard*

Palissy, je préfère encore *le Repas des fiançailles* de
M. Plassan, très-jolie composition, bien mouvementée,
bien aérée, fine, spirituelle dans l'expression et traitée
de façon à faire valoir les étoffes sans jamais amoin-
drir les personnages. M. Plassan n'a pas encore la
finesse de M. Meissonnier, mais il vient directement
après lui dans le royaume des infiniment petits. Dans
l'exposition de ce dernier, *Un Peintre* est le tableau
qui nous plaît le plus ; il n'est pas loin de valoir la fa-
meuse *Partie d'échecs* du salon de 1841. M. Pezous a
une brosse toujours spirituelle, mais elle procède trop
brutalement et par grosses touches plates trop évi-
dentes pour les dimensions extrêmement restreintes des
toiles qu'elle a à peindre. Ces tableaux-là, jusqu'à un
certain point, sont faits pour être vus à la loupe, et l'on
est en droit d'exiger d'eux qu'ils soient absolument finis.
M. Édouard Frère continue les très-aimables composi-
tions intimes auxquelles il nous a habitués, mais cette
fois avec des qualités de lumière plus sérieuses et plus
étendues. Sa *Grande Bataille* est excellente de mou-
vement, il y a là des attitudes d'extraordinaire vérité,
et ce grand combat à coups de boules de neige, vail=

lamment soutenus par des gamins intrépides, semble avoir été pris sur le fait. *La petite École* est une toile plus assombrie, ainsi que le comportait le sujet, mais également pleine de distinction et de vraisemblance.

L'exposition de M. Schutzenberger est importante par le nombre de tableaux qu'elle nous montre, et cependant je n'en vois pas un qui vaille *les Bergers chaldéens* du salon de 1859. Ce peintre cherche-t-il à mettre dans ses compositions une idée quelconque? Parfois, nous le croirions, et parfois, au contraire, il semble nous prouver qu'il n'est préoccupé que de l'exécution plastique. Parfois, en effet, il nous montre *les Bergers chaldéens* et *Marie Stuart en Écosse*, et d'autres fois des *Chevreuils pris au lacet* et un *Lièvre se dérobant dans les genêts;* il faut pourtant reconnaître dans toutes ses œuvres, qui sont déjà nombreuses et remarquables à plus d'un titre, une sorte de rêverie voilée qui est peut-être le charme le plus saisissant de sa peinture. Il sait son métier et tombe quelquefois, par l'exécution de certains morceaux, sur une vérité saisissante. Dans *Marie Stuart en Écosse,* la vague qui vient, en déferlant, se briser sur le rivage,

est d'un naturel si parfait qu'on en reste surpris ; elle est verte, transparente, couronnée d'écume voltigeante, et déroule sa volute par un mouvement qu'on est étonné de ne pas voir se continuer. Tout le tableau, du reste, est charmant. La reine, amenée par les hasards de la chasse ou de sa promenade, est arrivée près de la mer ; elle a arrêté son petit poney, ses levriers se sont couchés à ses pieds, sa suite l'attend plus loin ; elle regarde tristement vers ce « gentil pays de France » qu'elle a quitté avec tant de regret. La mer a porté bonheur à M. Schutzenberger cette année, car sa *Marée basse en Bretagne* est un excellent tableau, dont l'auteur, avec beaucoup d'esprit, a supprimé les personnages habituels à ce genre de composition ; une mouette vole, et c'est tout ce qu'il faut pour donner de la vie à cette vaste étendue. Les peintres de paysages et de marines ne s'imaginent pas, en général, combien ils nuisent à leurs tableaux en les encombrant de bonshommes inutiles. Ce que l'on aime dans les forêts, dans les prairies, sur le bord de la mer, c'est la solitude absolue qui nous permet d'être en communion directe avec la nature ; qu'un paysan ou qu'un matelot appa-

raisse, le charme est rompu, et l'on est ressaisi par l'humanité qu'on avait voulu fuir; ce qui est vrai dans la réalité est vrai dans la fiction; un paysage n'a de grandeur que s'il est déshabité; les personnages que l'on y met n'ont, le plus souvent, d'autre but que de servir de proportion; il faut laisser à la sagacité du spectateur le soin de la fixer; une tache humaine parmi des arbres ou debout dans les champs, ne sert qu'à les diminuer et à amoindrir l'impression qu'ils peuvent produire; aussi M. Schutzenberger a-t-il parfaitement bien fait de peindre sa grève nue, blonde, coupée çà et là de flaques d'eau stagnante, bordée par une mer d'un vert profond, qui se brise en une longue ligne blanchissante, et comme perdue toute seule sous l'horizon d'un ciel qui s'enfonce dans l'immensité.

Avec deux jeunes femmes vêtues à l'antique, peintes dans des tons extrêmement doux, M. Aubert a fait, sous le titre de *Confidence*, un joli tableau harmonieux, dessiné avec cette sûreté de main que possèdent les graveurs, et qui continue le succès qu'il avait déjà mérité au salon de 1859; en outre il a exposé deux *portraits,* nous aimons surtout celui de *lord H.*

M. Jalabert est toujours un peu mou; son tableau de *la Veuve* est gracieux, bien groupé, peint par une main qui sait son métier, mais qui n'a point toute la fermeté désirable; nous attendons toujours un pendant à *la Villanella* de 1852. *La Toilette de la fiancée, en Norwége*, de M. Tidemand, est une bonne toile, sérieusement traitée au point de vue du coloris et du dessin; la lumière est peut-être un peu plus abondante que ne le comporte une scène d'intérieur, mais nous ne retrouvons pas dans ce tableau le défaut qui nous avait frappé, en 1855, dans *le Prêche protestant*, où tous les yeux étaient écarquillés d'une façon excessive; cependant ce système d'arrondissement outré des paupières, se retrouve encore, dans le tableau actuel, chez un petit garçon qui regarde la couronne d'orfévrerie qu'on pose sur la tête de la fiancée. M. Worms, dans *Une Arrestation pour dettes*, traite assez spirituellement un sujet que Gavarni avait déjà magistralement illustré bien longtemps avant lui.

M. Valério, sans avoir quitté les dessins et les aquarelles qui ont établi sa réputation, est entré depuis quelque temps dans le genre plus sévère de la pein-

ture à l'huile ; nous sommes persuadé que, là aussi, le succès le suivra ; sa brosse est peut-être encore un peu trop légère, et, sans manquer de fermeté, on sent que parfois elle est prise d'hésitation. Ses tableaux néanmoins sont curieux, étudiés sur nature, et méritent qu'on les signale à l'attention de ceux qui aiment la vérité. M. Valério nous servira de transition naturelle pour parler des voyageurs, qui me semblent moins nombreux cette année que les années précédentes. Les habitués de l'Orient cependant n'ont pas fait défaut, et nous les retrouvons avec les aptitudes diverses que nous leur connaissons déjà. M. Belly nous montre d'agréables paysages égyptiens marbrés de taches lumineuses ; M. Berchere, qui a le tort de laisser à l'état d'esquisse des têtes que l'on voit au premier plan, et dont la peinture a parfois plus de lourdeur que nous ne voudrions, expose sous le titre de : *Temple d'Hermontis*, un beau paysage crépusculaire, très-bien compris, très-bien rendu, et d'une harmonie sourde qui est d'un excellent effet. *Les Colporteurs espagnols*, de M. Hédouin, sont bien groupés, dans un pays où l'air circule ; le dessin est fin, la composition

bien distribuée ; nous n'aurions donc que des éloges à donner à son tableau, s'il n'était généralement peint dans des tons trop rosâtres, et s'il n'était déparé, çà et là, par des mollesses d'exécution.

Avec M. Fromentin, nous sommes à notre aise, car il n'y a que des compliments à lui adresser ; on sent en lui un cerveau qui réfléchit, une volonté ambitieuse de toujours mieux faire, et la recherche permanente d'un idéal courageusement poursuivi. Son succès de cette année doit le satisfaire, et cependant nous sommes persuadés que s'il avait à faire lui-même la critique de ses propres tableaux, il ne se ménagerait pas ; heureux sont-ils ceux qui ont placé leur but si loin qu'ils ne peuvent l'atteindre, ils sont certains de garder une perpétuelle jeunesse et des forces toujours renouvelées. M. Fromentin est l'enfant gâté des fées de l'intelligence; elles l'ont doué à qui mieux mieux, elles lui ont donné la science de l'écrivain et celle du peintre ; elles lui ont donné l'observation et la juste pondération des effets ; dans son talent littéraire, elles ont mis des qualités de peintre, à son talent de peintre, elles ont mêlé les qualités d'écrivain ; enfin, elles

se sont ingéniées à faire un artiste complet, et elles ont réussi. Sa peinture a je ne sais quoi de délicat, de distingué, de rare, qui n'appartient qu'à lui ; un peu plus, il deviendrait précieux ; un peu moins, il resterait effacé ; il est dans la juste mesure ; il pèse précisément le poids qu'il faut peser ; cela n'est pas commun et mérite qu'on le fasse remarquer. Ce qui me frappe chez M. Fromentin, c'est la sûreté extraordinaire de l'impression qu'il donne ; personne ne s'y peut méprendre ; il dit ce qu'il veut dire, absolument ; ce qu'il peint est aussi clair que ce qu'il écrit ; avec lui il n'y a pas d'ambiguïté possible. Un jour, en Algérie, dans le pays des *Ouled-Najis,* il a vu trois silhouettes galopantes qui passaient sur une lumière près de s'éteindre ; il nous les montre aujourd'hui : cela s'appelle *les Courriers.* Le soleil s'est abaissé et ne laisse plus à l'horizon qu'une longue bande de couleur safran ; dans les teintes verdâtres du ciel, des étoiles brillent comme des clous d'argent sur une tenture pâle ; la terre, réveillée par le printemps, est couverte d'herbes ; l'heure est fraîche, la nuit va venir ; trois courriers passent ; dépêchez-vous de les regarder, dans une seconde ils

n'y seront plus. Sous un arbre, l'un d'eux ralentit violemment son cheval gris et, debout sur ses larges étriers, casse une branche ; de profil, au galop, ils vont vers leur but inconnu, montrant des types exacts et qui sont la réminiscence évidente d'une étude faite sur nature ; c'est d'une vérité saisissante et d'une observation parfaite ; quant à la coloration, elle est toujours ce qu'elle est chez M. Fromentin, exquise. A ce tableau remarquable, il en est un cependant que nous préférons, c'est le *Berger des hauts plateaux de la Kabylie;* sans hésiter, nous avouons que c'est le tableau qui nous a le plus frappé au salon de 1861 ; c'est celui où nous voyons réunies les qualités sérieuses, consciencieuses et vivaces que nous souhaiterions à tous les artistes. La scène est bien simple, cependant, mais elle est interprétée avec un tel talent, qu'elle devient pour ainsi dire historique. Dans une crique fermée par de hautes montagnes bleuissantes, couronnées de neige, et où plane une sorte d'humidité lumineuse, un pâtre, sur un cheval gris, tient dans ses bras un agneau qui vient de naître, et suit nonchalamment son troupeau de moutons ; point de détails inutiles, à peine quelques

accessoires ; ici un chardon violet, là la fleur d'or d'un genêt, plus loin la fumée d'un feu allumé dans la plaine; c'est tout, et cela suffit à faire une toile de premier ordre. La poésie en déborde, et en la contemplant, on est emporté malgré soi par une rêverie qui vous rappelle les longues étapes parcourues dans le temps des voyages. La composition est admirablement distribuée, de façon à concentrer tout l'intérêt sur la scène elle-même que chacun des détails fait valoir. L'exécution nous semble parfaite, elle est aussi légère que possible, et si elle l'était plus, il y aurait peut-être danger; cela paraît peint au vernis copal; sous ce rapport, M. Fromentin est sur une limite, qu'il sache s'y arrêter. Tout est harmonisé dans des nuances charmantes, pas une note ne détonne, c'est une symphonie lumineuse. Nous, qui suivons depuis longtemps avec intérêt les œuvres littéraires et artistiques de M. Fromentin, nous nous attendions bien à des progrès, mais nous ne pensions pas qu'ils seraient si rapides, et qu'ils arriveraient si promptement à une maestria pareille ; nous n'avons plus qu'une crainte maintenant, et nous l'exprimerons franchement, c'est que, parvenu à ce point

culminant de ses qualités, M. Fromentin ait quelque
peine à s'y maintenir. J'aurais peur pour lui si, en voyant
ses tableaux, je ne comprenais par quelle admirable vo-
lonté il est soutenu. La *Fantasia* est extrêmement belle
aussi, moins que le *Berger* cependant, et quoique le
paysage soit d'une qualité très-pure, je lui préfère ces
montagnes bleues dont je parlais tout à l'heure. Si
j'aime peu le cavalier vêtu d'un burnous rouge et qui
me rappelle trop certaines inadvertances de M. Eugène
Delacroix, je ne puis donner assez d'éloges au jeune
homme hardi qui tient l'étendard, à ces chevaux lan-
cés à toute vitesse, à ces sloughis qui courent en
aboyant, à cet entrain, à ce bruit, à cette avalanche
de beaux costumes qui roule à travers les verdures, à
ces cascades d'arbres qui tombent du haut de la mon-
tagne, à ces coupoles perdues sous le feuillage, à ce
ciel éclatant, à cette ligne bleue qui est la mer ; cela
ruissèle comme une pluie de pierres précieuses. C'est
certainement une toile de premier ordre, mais dans le
Berger de Kabylie, je vois un effort plus grand vers
l'absolu, et j'y trouve une intimité plus profonde qui me
touche et me va jusqu'au cœur. ***Le Lit de l'Oued-Mzi***

est une esquisse très-agréable communiquant bien l'impression qu'elle a voulu rendre; mais pourquoi envoyer des esquisses à l'exposition ? Dans les *Maisons turques à Mustapha,* il y a trois qualités de bleu que je recommande aux coloristes : le bleu du ciel, celui de la mer et celui des draperies du bonhomme. M. Fromentin ne peut se douter combien nous lui sommes reconnaissants des progrès qu'il a faits et du succès qu'il obtient, car il est pour nous une raison démonstrative d'une idée que nous avons émise souvent, à savoir qu'il est indispensable de cultiver son cerveau pour être un artiste de valeur, et que, quelle que soit l'adresse de la main, elle ne peut réussir à créer qu'un ouvrier très-habile, mais rien de plus; la main est une servante, plus qu'une servante, une esclave; si elle n'est pas conduite par un esprit intelligent, instruit, fécondé chaque jour par l'étude, elle ne produira que des œuvres passagères, des tours de force au besoin, mais rien de viable. Qu'est-ce qui fait le charme incomparable des maîtres naïfs? c'est qu'ils *pensaient* ce qu'ils peignaient. En substituant la sensation au sentiment, la renaissance a peut-être porté

aux arts un coup dont ils seront longs à se relever ; je ne blasphème pas, je dis ce que je pense et ce que l'expérience m'a appris. Le métier est beau, j'en conviens, mais l'art lui est supérieur, et nous reconnaissons dans M. Fromentin un homme d'art et de sentiment. S'il veut rester dans la voie qu'il s'est choisie, si, répudiant l'exemple dangereux qui lui est donné par plusieurs peintres, il a le courage de ne point augmenter les dimensions de ses toiles et de demeurer invariablement attaché à cette conviction que l'on peut et que l'on doit s'améliorer toujours, il peut être certain d'occuper un rang très-élevé parmi les hommes qui auront leur place dans l'école française du dix-neuvième siècle. Je ne serais pas surpris que M. Fromentin fasse déjà école et il me semble voir que M. Labbé, dans ses *Troupes irrégulières traversant le Pénée*, cherche à l'imiter, mais n'y réussit pas.

Nous avons aussi de grands éloges à faire à M. de Tournemine dont les progrès constants indiquent les efforts. Il a une qualité singulière et qui n'est point sans mérite, il donne envie d'habiter les pays qu'il représente ; il a compris l'Orient par son côté attirant et

doux; pour lui les régions du soleil se sont faites harmonieuses et attirantes; il nous les montre telles qu'il les revoit dans ses souvenirs : calmes, reposantes, embellies d'une éternelle jeunesse. Il a, si j'ose dire, gardé plus qu'un autre l'attendrissant parfum des voyages; l'émotion qu'il a conservée, il la communique au spectateur, et en voyant ses tableaux on se dit involontairement : « Ah ! qu'il doit faire bon à vivre là ! Ses *Flamants et Ibis,* ses *Environs de Rosette,* son *Soleil couchant au bas Danube* sont des toiles d'une impression intime et profonde; je sais qu'elles m'émeuvent d'abord et avant tout, et il me faut une certaine volonté pour les analyser, pour reconnaître leur harmonie, leur coloris plaisant et leur dessin toujours juste.

Les tableaux de Constantinople de M. Brest sont très-chatoyants de couleur, l'*Al-Meidan* est réussi; la mer de *la Pointe du Sérail* est trop conçue dans des réminiscences de M. Eugène Delacroix; *le Bazar des drogues* est la meilleure des trois toiles. Je crois que M. Isabey empêche M. Jules Noël de dormir, on le dirait du moins en voyant l'*Anvers,* le *Quimper* et le *Constantinople* qu'il envoie cette année. Il faut tuer le veau

gras, M. Ziem, que l'on croyait mort, est ressuscité ;
il paraît avoir abandonné cette façon de peinture en
soie effilochée qui aurait irrémissiblement perdu son
talent. Ses *Vues de Venise*, sans faire oublier celles qui
ont fondé sa réputation, prouvent du moins un heureux
retour vers l'art sérieux. M. Berthoud, dans sa *Porte
San Sébastiano à Rome* aurait fait un tableau bon et
vrai, si les premiers plans n'étaient pas trop traités en
esquisse : cette prétendue largeur n'est bien souvent
que de la faiblesse déguisée. Le *Convoi funèbre à Pa-
lestrina*, de M. Oswald Achenbach, est agréable à voir,
si légèrement peint que le grain de la toile joue son
rôle dans l'exécution, mais ne vaut pas le *Môle de
Naples* du salon de 1859. J'aime beaucoup la *Scène en
Laponie*, de M. Saal ; c'est bien peint et d'une émo-
tion soutenue que le peintre a parfaitement traduite.
Le *Clair de lune, vue du Bas-Rhin*, est remarquable,
mais offre le défaut de trop rappeler le fameux *Clair
de lune* d'André Achenbach. M. Paul Gourlier, dont le
talent sympathique et fin grandit à chaque exposition,
et qui reste seul, hélas ! à soutenir un nom que son regret-
table frère portait si bien avec lui, expose quatre beaux

paysages parmi lesquels nous signalerons *la Vallée Égérie*, *les Cascines de Florence* et *Saint-Georges de Didonne :* c'est de la lumière et de la couleur. M. Lanoue a envoyé neuf toiles qui toutes se distinguent par des efforts consciencieux : sa *Forêt des pins du Gombo* est de grande tournure, pleine d'air et conçue dans un système de coloration habile qui a permis au peintre d'avoisiner sans crudité des verts et des bleus.

Le maître du paysage indigène, pour cette année, reste encore M. Français, qui, se débarrassant peu à peu, mais avec ténacité, des lourdeurs qui parfois épaississaient trop sa pâte, arrive aujourd'hui à un très-beau résultat avec *le Soir au bord de la Seine*. La poussière d'or des soleils couchants miroite dans les fonds où s'alignent les étroites arcades d'un aqueduc ; la lumière semble s'être réfugiée sur les hauteurs et vers les derniers plans ; les premiers, au contraire, sont déjà couverts par l'ombre où plane la brume d'argent qui monte de la rivière ; de belles cepées d'arbres inclinent vers l'eau leurs masses tranquilles, d'une couleur indécise, comme si, dans les teintes du crépuscule, elles gardaient encore quelque chose de la clarté

du jour ; c'est d'un sentiment recueilli qui est sorti du cœur même de la nature, il y a du poëte dans la façon dont M. Français a traité ce sujet ; du reste, nous savons déjà depuis longtemps qu'il excelle à marier dans d'harmonieuses proportions la lumière et l'humidité, deux éléments dont les paysagistes peuvent tirer un grand parti. En ce genre, je ne crains pas de dire qu'il a fait un chef-d'œuvre ; *la Fin de l'hiver*, que nous avons admirée en 1855, et qui, je crois, est au musée du Luxembourg, restera comme un modèle des beautés que la nature offre dans nos pays. Ses deux autres tableaux : *Au bord de l'eau* et *Vue prise au Bas-Meudon*, ont des qualités de fraîcheur, de coloris et de distinction que l'on doit louer sans réserve. M. Français nous semble avoir toujours suivi une marche ascendante, il n'a pas fait de grands bonds tout à coup, mais, plus sûrement peut-être, il a marché pas à pas ; il arrive aujourd'hui à une notoriété tout à fait sérieuse qu'il saura conserver, nous n'en doutons pas.

Quoique l'école paysagiste française soit encore ce que nous avons de mieux dans l'art moderne, je dois dire qu'elle me semble avoir suivi le mouvement ré-

trograde de ses sœurs aînées : la peinture d'histoire et
la peinture de genre. Les capitaines ont déposé leurs
épaulettes. M. Hanoteau et M. Busson sont encore
brillants, mais avec quelque chose de creux qui affai-
blit leurs compositions. M. Blin a dédaigné ces belles
aubes qu'il peignait si bien, et les fait regretter en nous
montrant deux grandes toiles que traversent des fleuves
de chocolat. M. Harpignies me fait l'effet de se contor-
sionner pour arriver à trouver la vérité ; ses efforts
sont tellement évidents qu'on ne peut qu'y applaudir,
et cependant leurs résultats ne sont pas heureux ; il in-
troduit dans sa peinture, qui était d'un coloris si plai-
sant, une sorte de gris systématique et profond qui
rend sa couleur opaque et lui donne plus d'uniformité
qu'il ne convient ; le modelé manque souvent et cela
nuit à ses tableaux, qui sont bien composés, dont le
sujet a été bien choisi et qui indiquent un respect sin-
cère de la nature. A force de vouloir mettre du senti-
ment dans ses toiles et de ne vouloir communiquer au
spectateur qu'une impression et non point une sensa-
tion, M. Daubigny en arrive à ne presque plus peindre ;
il ressemble à un chanteur qui ferait des gestes, ouvri-

rait la bouche, remuerait les yeux en cadence et n'émettrait aucun son. Ses tableaux ne sont même plus des esquisses, ce sont des projets d'ébauche ; le seul qui soutienne un peu l'examen est *l'Ile de Vaux, à Auvers*, et encore faut-il le regarder d'un objectif très-éloigné. C'est peut-être se moquer un peu trop du public.

Les hauts plateaux du Bugey, de M. Viot, sont bons et offrent quelques-unes des qualités que nous avons autrefois signalées chez M. Blin ; l'horizon est vraiment immense, à perte de vue ; la composition très-simple et d'une grande pureté de ligne ; la couleur un peu froide est suffisante. Parmi les paysages de M. Knyff, nous signalerons *un Effet de pluie* bien réussi et qui ne manque pas d'une certaine grandeur. Nous voudrions en dire autant des paysages de M. Corot, mais vraiment cela nous est impossible ; on dirait qu'il refait sans cesse le même sujet intentionnellement alourdi par des blancs inutiles. De près, cela ressemble à un fond de pastel sur lequel on aurait collé des pains à cacheter au hasard ; à force de tourner dans le même cercle, M. Corot a fini par s'étourdir. M. La-

pierre fait toujours ses jolis ciels tachetés dont il a le secret. M. Imer sait s'asseoir mieux que personne, ses sujets sont choisis avec un goût exquis, et nous ne pourrions qu'y applaudir s'ils étaient un peu moins mollement traités. M. Maurice Sand qui, dans *la Ville et la Campagne*, nous montre deux très-curieuses aquarelles empruntées à la vie privée de l'antiquité romaine, expose sous le titre de *Muletiers*, une charmante petite toile d'un coloris vigoureux et d'une sérieuse peinture. M. Bellel, dans ses *Souvenirs de Tauves, en Auvergne*, a fait un très-beau paysage, un peu trop composé peut-être, mais d'un dessin pur et d'une belle couleur. M. Guillaumet vise à la force; il l'obtient quelquefois. Sa *Destruction de Sodome, Macbeth et les Sorcières*, quoique conçus dans un système de peinture trop plat, à notre avis, a une vivacité de coloris et une violence d'effet que l'on remarque. Dans son *Débarquement de fourrages sur les bords du Rhin*, M. Baudit a peint une bonne toile où il y a une opposition de deux sortes de lumière bien trouvée ; cela cependant ne fait pas oublier son *Viatique* du salon de 1859. *Un Bac*, de M. Veyrassat, est le meilleur ta-

bleau que cet artiste ait envoyé à l'exposition.
M. Desjobert continue à nous montrer des toiles char-
mantes qui toutes se distinguent par des qualités de
finesse, de lumière et de coloris. M. Papeleu, pour qui
le jury s'est montré sévère, expose sous le titre de :
Environs de Tartas, un paysage qui a beaucoup d'effet;
nous en dirons autant du *Souvenir de la Crau, d'Hyères,*
par M. Allongé.

M. Gudin est très-tapageur cette année, mais il ne
s'est point relevé de la faiblesse qui semble l'avoir pa-
ralysé depuis si longtemps. Parmi les peintres de
marine, nous aurons à citer M. Cordouan, dont *la Rade
d'Hyères* est égale à ses meilleures œuvres. M. Aiguier,
dont les deux tableaux, peints d'une manière un peu
trop papillottante, ont cependant un grand mérite de
facture et de vérité. M. Meyer qui, dans sa *Vue de
Saint-Jean de Luz,* aurait fait un excellent tableau s'il
avait su en supprimer les premiers plans, et enfin
M. Laurens qui, dans *la Mer Noire à Sinope,* a exposé
un tableau d'un ordre réellement élevé.

III

ANIMALIERS. — PORTRAITS. — PASTELS ET DESSINS

Ce qu'il y a de mieux à faire pour M. Jadin, cette année, c'est de n'en point parler, et cependant nous sommes sincèrement affligés de voir qu'un peintre de talent s'abandonne à de tels poissons, à de tels toutous et à de tels vers de mirliton ; nous sommes loin du *Hallali de sanglier* du salon de 1857, et encore plus loin certainement des tableaux de chasse de 1841, dont nous avons parlé dans notre avant-propos. M. Brendel est en défaillance; sous prétexte d'élargir

sa manière, il fait de la peinture à coups de pouce qui donne envie d'admirer les toiles extraordinairement propres de M. Bonheur, dont nous ne pouvons que louer le dessin consciencieux et les efforts visibles ; ses tableaux gagneraient beaucoup si la couleur en était moins criarde et pour ainsi dire moins aiguë. *Le Troupeau de moutons en plaine* de M. Jacques, nous rappelle le bon temps de M. Brendel, c'est le plus grand éloge que nous en puissions faire. Si, comme nous l'avons dit, M. Brendel peint à coups de pouce, il faut dire que M. Palizzi peint à coups de poing. *La Forêt* et *les Ruines des temples de Pæstum*, ne sont pas loin de n'être qu'un barbouillage. M. Philippe Rousseau, dans la *Musique de chambre*, a fait une composition très-spirituelle à laquelle son pinceau a su donner une vérité remarquable et une couleur de bon aloi ; le geste du singe qui frappe à coups de tampon sur un tambour en bois de teck tendu de peau d'onagre, est d'une justesse extraordinaire ; c'est de l'esprit et du meilleur.

Il est extrêmement difficile de parler des portraits, car en les discutant, on tombe forcément dans l'ap-

préciation des personnes, ce qui est peu convenable.
Ce genre de peinture, n'offre du reste presque aucun
intérêt, et ce ne serait pas faire grand tort à l'art que
de les passer sous silence. Nous dirons pourtant que
ceux de MM. A. Charpentier, Philippe et Gautier, nous
ont paru dignes d'attention ; que M^{me} Sabatier expose
d'agréables miniatures à l'huile, que M. Roller a fait
une excellente tête d'étude, que M. Kaplincki a peint
un très-beau *Portrait du prince Adam Czartoryski,*
et que M. Lenepveu nous montre, sous le numéro
1943, un portrait d'enfant qui est la nature prise sur
le fait ; nous ne lui reprocherons qu'une couleur insuffisante.

M. Bonhommé expose une série d'aquarelles extrêmement remarquables, toutes prises dans les scènes
de l'industrie moderne, et qu'on pourrait intituler :
histoire de la calamine et du zinc. Avec un talent que
plusieurs fois déjà nous avons signalé, M. Bonhommé a
su tirer un excellent parti des oppositions d'ombre et
de lumière que le sujet comportait ; c'est fait avec une
extrême finesse ; et, en voyant ces dessins, on reconnaît qu'ils ont été exécutés par un homme habitué

tous les mystères des grandes usines. Si les cyclopes qui forgeaient sous l'Etna les carreaux de Jupin, pouvaient voir les aquarelles de M. Bonhommé, ils en seraient fort surpris et n'y comprendraient rien ; depuis leur époque la science a marché.

Je suis heureux que M. Bida ait exposé son *Intérieur de femmes arabes*, où je retrouve toutes les belles qualités de dessin, de lumière et même de couleur qui ont élevé ce peintre au-dessus de la moyenne des autres artistes. Ce dessin est extrêmement bien composé ; la scène, baignée d'une clarté douce, nous montre des femmes qui, en dansant, tâchent de tuer les ennuis du harem ; les têtes sont fines et les attitudes pleines de cette nonchalance orientale que M. Bida sait rendre mieux que personne. J'aime beaucoup moins *le Champ de Booz, à Bethléem*, qui semble être composé de deux sujets étrangers l'un à l'autre. Quant au *Grand Condé à Rocroy*, je m'étonne que M. Bida se soit jeté dans cette aventure, car, malgré l'attitude différente qu'il a donnée à chacun de ses personnages, il devait être certain, avant même de commencer son esquisse, de ne pouvoir échapper à l'uni-

formité : or, M. Bida, qui est un lettré, aurait dû se rappeler que :

<div style="text-align:center">L'ennui naquit un jour de l'uniformité.</div>

Avant de parler du *Massacre des Mameluks*, nous attendrons que ce soit devenu un dessin réel ; il y a là un beau sujet, et nous sommes certains que M. Bida le traitera avec le talent auquel il nous a accoutumés.

M. Bellel reste toujours le maître du fusain, et malgré les efforts qui ont été faits pour l'atteindre, nous ne voyons pas que personne y ait encore réussi. Ses différents dessins, tirés d'un album sur les Vosges, sont d'un très-grand effet ; le style n'y a pas contrarié la vérité, ce qui n'est point un mince mérite. Ses dessins d'Algérie ont une belle tournure ; cela est profond et sérieux. Le *Paysage d'hiver* de M. Lansyer est loin de valoir les fusains de M. Bellel, mais il y contient des promesses dont il faut tenir compte.

Les pastels de M^{me} Becq de Fouquières sont très-beaux ; *la Gitana* est traitée dans son ensemble et dans

ses détails par une main fort habile et sûre d'elle-même. L'harmonie générale est très-remarquable, vibrante et pourtant toujours vraie. A travers une force réelle, il faut reconnaître néanmoins que la grâce féminine ne fait jamais défaut; je la retrouve tout entière dans la *Fantaisie*, qui n'est autre qu'une tête d'étude de jeune paysanne, finement dessinée, sans afféterie ni mollesse. Le *Portrait de M^{me} D.* est vivant comme la nature elle-même. Les portraits au pastel de M. Galbrund sont très-largement touchés; la vie respire sur les visages, et les étoffes sont d'une incontestable habileté.

Les dessins à la plume de M. Bresdin semblent être le rêve d'un hachichien; tout y a une valeur égale; c'est un incompréhensible fouillis qu'il faut regarder longtemps avant d'y démêler quelque chose. Un grand dessin, intitulé : *Abd-el-Kader secourant un chrétien*, devait évidemment, dans le principe, vouloir représenter la parabole du bon Samaritain, mais, les événements de Syrie survenant, le titre a été changé. C'est très-curieux; chaque branche d'arbres porte un oiseau, ou un singe, ou un insecte. Une faune extra-

ordinaire fourmille dans cette flore embrouillée ; des villes apparaissent dans le lointain ; les arbres s'enchevêtrent les uns aux autres ; il y a des flaques d'eau, des roseaux, des chardons, des cigognes, des huppes, des nuages, des hirondelles, un dromadaire harnaché, et, à force de regarder, on finit par découvrir un homme habillé en Turc qui en secoure un autre, c'est l'explication du titre. Ce n'est pas cependant le travail du premier venu, c'est étrange, maladivement confus, ça ne trouve pas l'originalité que ça a cherchée, mais c'est un chef-d'œuvre de patience. A ces folies de la plume, je préfère la *Esméralda* de M. Stéphen Martin ; la scène est prise au moment où, déjà en sûreté depuis quelques jours dans sa logette de Notre-Dame, Esmeralda danse avec sa chèvre ; on peut reprocher à l'artiste d'avoir donné à la bohémienne un âge et une force qu'elle n'avait pas, mais on ne peut qu'admirer le style vraiment grandiose qui règne dans tout ce dessin. En terminant, nous dirons que les miniatures de M^lle Eugénie Morin nous ont semblé fort belles et traitées avec une largeur peu commune dans ce genre de peinture.

IV

SCULPTURE

Le centre du jardin réservé à l'exposition de la sculpture est occupé tout entier par un grand monument d'exportation, en bronze, destiné au Brésil; c'est un hommage rendu à Dom Pédro I^{er}, qui fonda l'indépendance brésilienne. *Dom Pédro* est sur un cheval fougueux, placé en haut d'un énorme piédestal ; il porte un costume tapageur; on a quelque peine à découvrir son visage sous l'immense chapeau à cornes dont il est coiffé ; à la main il tient un papier qui doit être l'acte d'indépendance, et semble le montrer avec

orgueil. C'est d'une pose peut-être un peu prétentieuse, mais qui ne déplaira pas à Rio-Janeiro. Marochetti reste encore le maître des statues équestres ; parmi toutes celles que le siècle a produites, *le Philibert-Emmanuel* est la seule qui soit vraiment remarquable. Celle de Dom Pédro est de M. Rochet ; aux quatre milieux du piédestal carré, il a symbolisé un des grands fleuves de l'Amérique méridionale, par des indigènes d'abord, et ensuite par des animaux particuliers aux contrées que traversent ces rivières : pour le Rio-Parana, il a mis une autruche, un tapir, un phénicoptère ; pour le Rio-Madeira, une spatule, une tortue ; pour le fleuve des Amazones, un caïman, un perroquet, un jaguar ; pour le Rio-San-Francisco, un castor et un tamanoir que les naturels du pays réussissent à appeler ouatiriouaou. En somme, ce monument ne manque pas de tournure ; sur une place publique, il perdra ce que ses dimensions ont de trop colossal pour nous. Il est difficile de parler de la statue principale qu'on voit de trop loin pour la bien juger ; dans la situation actuelle de cette énorme machine, certains détails échappent et l'ensemble écrase ; les types des

Peaux-Rouges m'ont paru exactement reproduits; c'est une œuvre considérable par le travail qu'elle a dû exiger, et qui me paraît très-bien appropriée à sa future destination.

M. Frémiet expose aujourd'hui un groupe en plâtre très-remarquable qui mérite les honneurs du bronze ou du marbre ; c'est à deux vers d'Ovide qu'il en a emprunté le sujet :

... Tercaque hæmoniis qui prensos montibus ursos,
Ferre domum vivos indignantesque solebat.

Malgré un parallélisme regrettable qui place sur le même plan et à la même hauteur une jambe du centaure et les deux pattes de devant de l'ours, nous ne pouvons que louer cette composition qui est très-ingénieuse et fort spirituelle. Térée a pris aux oreilles et au cou un ours qui se débat comme un beau diable, grogne, s'est redressé, et lutte de toutes ses forces. Le torse légèrement renversé en arrière, le centaure regarde en souriant malignement les efforts de l'animal captif, et semble lui dire dans sa barbe: Tu as beau

regimber, je ne t'en emporterai pas moins vivant à la maison. L'ours est fait comme M. Frémiet sait faire les animaux, avec une vérité extrême qui n'a pas, il faut l'avouer, l'énergie extraordinaire de M. Barye, mais qui, cependant, suffit à attester un talent sérieux. Toute la partie humaine du centaure est très-bien traitée, le modelé est bon, le visage est d'une gouaillerie charmante ; la croupe chevaline est fort belle, et M. Frémiet s'est tiré avec une grande habileté des difficultés qu'offre toujours l'agencement d'un monstre mi-partie ; c'est de la bonne sculpture.

Le Spartacus noir de M. Lebœuf est une bonne anatomie, mouvementée avec soin, d'une expression féroce parfaitement justifiée, et modelé par un homme qui sait son métier ; la statue a grande tournure, elle a du reste l'avantage d'être autre chose que ces imitations grecques et romaines qui foisonnent à toutes nos expositions, et qui sembleraient faire croire que, pour les ouvriers de la terre glaise, l'humanité moderne est incompatible avec la sculpture. Si M. Lebœuf exécute son nègre en marbre, je l'engage à lui mettre à la main droite autre chose que l'outil trop technique que

j'y vois aujourd'hui. Il me semble que la première arme que saisit le noir révolté doit être un gourdin. Pour ces hommes, qui n'ont point encore commencé leur Genèse, l'arme naturelle est l'arme du premier insurgé, le bâton de Caïn. M. Lebœuf ne doit pas oublier que la sculpture est pour ainsi dire un art abstrait, et qu'elle comporte peu le détail; c'est pourquoi il fera bien de modifier le glaive de son nègre ou, tout au moins, d'en supprimer ces dents de scie qui font une ligne indéfiniment et régulièrement brisée très-désagréable à l'œil. Le torse m'a paru aussi un peu trop long, mais cela est sans doute intentionnel, et donne plus d'élégance à l'ensemble de la figure.

Nyssia au bain, de M. Aizelin, est une très-gracieuse jeune femme qui descend vers la piscine avec un mouvement d'hésitation très-bien exprimé, comme si elle tâtait l'eau de son pied nu; toute cette figure voilée à l'exception de la tête et des pieds, est d'une chasteté d'attitude qui convient bien à la femme du roi Candaule. Le travail du ciseau est habile; malheureusement le marbre est déparé par une veine bleue

désagréable, mais ceci n'est point l'affaire de l'artiste qui ne mérite que des éloges.

M. Schoenewerk, sous le titre de : *Au bord d'un ruisseau*, expose une agréable statue, un peu molle de contour; on dirait que le biscuit du Bernin, dont abusent généralement les praticiens d'Italie, a trop poncé son marbre, et par conséquent lui a donné plus de mollesse qu'il ne faudrait; le même défaut d'exécution se retrouve aussi dans les bustes du même auteur. Son *jeune pêcheur*, qui n'est autre que l'éternel sujet de l'enfant à la tortue, traité encore une fois avec quelques modifications, est une étude très-consciencieusement faite, habilement modelée, montrant un jeune visage très-bien réussi; mais il faut avouer que, vue de dos, elle semble attendre la visite de M. Fleurant.

La statue de M. Varnier ne m'a point rappelé l'*Agrippina major* qui est au Capitole, mais on peut dire que c'est une œuvre importante et un effort sérieux dans la sculpture moderne; il est extrêmement regrettable que l'on n'ait point cette habitude de faire faire sa statue comme on a celle de faire faire son portrait.

Je sais bien qu'on a toujours quelque part un panneau pour y accrocher un cadre, et qu'une statue est par fois un meuble encombrant ; mais il y a des gens qui ont de grandes fortunes, de vastes maisons et des châteaux, pourquoi ne sont-ils jamais tentés de cette fantaisie superbe, de se faire tailler en marbre par un artiste de talent? La statue qui nous occupe n'est qu'un portait, mais je la trouve très-supérieure à toutes les Amarillys et à toutes les Leucothoés que l'on nous montre habituellement. Une jeune fille, presque une jeune femme, assise, dans une simple robe de soie montante, coiffée comme elle devait se coiffer tous les jours, dans une pose très-simple et très-naturelle, le visage légèrement tourné à droite, tient un livre de piété à la main, l'*Imitation de Jésus-Christ*, sans doute, et semble rêver à ce qu'elle vient de lire. Le livret dit : *Portrait de feu Mlle L. S.* Est-ce l'effet de cette simple indication ? est-ce ce je ne sais quoi de douloureux qui vous saisit en voyant l'image d'une femme jeune et charmante et qui n'est plus? Je l'ignore, mais je me sens attendri en regardant cette statue ; n'est-ce pas plutôt à l'artiste que je

dois cette émotion ? Il me semble qu'il a su mettre dans cette figure une douceur incomparable, une chasteté profonde et quelque chose de résigné qui indique les âmes d'élite. Suis-je dupe de moi-même ? cela est possible. J'ignore quel fut le modèle, je ne connais point l'auteur ; mais, involontairement, toutes les fois que j'ai mis le pied à l'Exposition, j'ai été tourner autour de cette statue.

Le *Marius* de M. Villain a une bonne attitude qui sort un peu des poses ordinaires de la sculpture. Le glaive tenu à la main et le casque placé par terre étaient bien inutiles, cela n'ajoute rien au sujet, et pratiquement, ça ne sert ni de support, ni de tenon ; le costume est léger, mais cela est admis en statuaire, et du reste, il devait faire très-chaud à Carthage. La tête m'a paru un peu plus forte qu'il ne faudrait pour être en parfaite harmonie avec l'anatomie générale, qui est excellente ; la musculature fatiguée, amollie par l'âge, est rendue avec un grand soin ; cela ne vaut pas le Philopœmen de David d'Angers, mais c'est une fort bonne statue qui mérite sa place dans un de nos jardins publics.

Je ne ferai pas compliment à M. Feugères des Forts de sa *Sainte Magdeleine;* il a emprunté le sujet au Père Ventura : « Elle prend un vase d'albâtre rempli d'une liqueur exquise, et, le front humilié, les yeux baissés... elle va à la maison de Simon.. » Il est possible que cette source soit bonne, mais j'en connais une meilleure, c'est l'Évangile. Saint Matthieu ne fait point de rhétorique comme le père Ventura et ne parle pas de liqueur exquise, mais il aurait certainement mieux conseillé l'artiste, qui semble s'être ingénié à donner à sa Magdeleine une expression absolument contraire au texte qu'il cite. Elle a les yeux baissés, j'en conviens, mais elle a un air boudeur incompatible avec le sujet; et puis d'où vient cette fantaisie singulière d'avoir renfermé « la liqueur exquise » dans un vase de forme étrusque ? Ça n'est pas heureux. *Une négresse,* buste en bronze, est loin de valoir *la Capresse* de M. Cordier. Là, du moins, le sujet est traité à fond par un ébauchoir qui pousse l'adresse aussi loin que possible, et cependant cette *Capresse* ne vaut pas la *Nubienne* que M. Cordier a exposée en 1852, et qui, jusqu'à nouvel ordre, reste son œuvre la meilleure.

Le *Virgile* de M. Thomas est à peu près le travail le plus remarquable de l'exposition de sculpture ; c'est une statue sobre, faite par un homme qui a évidemment vécu dans la familiarité des antiques, et cependant l'on ne peut pas dire que ce soit une réminiscence ; elle a son originalité, son cachet personnel. Le masque de Virgile prête peu à la statuaire; cette face tranquille, contemplative, malingre, n'a rien d'épique, ni de poétique ; nous pourrions reprocher, avec justesse, à M. Thomas d'avoir exagéré encore cette expression et de l'avoir rendue un peu trop pleurarde. Le poëte est debout, tout enveloppé dans sa toge ; il tient ses tablettes à la main; près de lui, je vois une gerbe de blé, des pipeaux, une glaive, c'est-à-dire les *Géorgiques*, les *Bucoliques* et l'*Énéide*. Aucun détail inutile, tout concourt au sujet ; la draperie même, malgré ses plis trop nombreux peut-être, n'arrête pas l'œil et ne nuit pas à l'ensemble; la pose est très-habile, car si le poëte est debout, comme je l'ai dit, la statue n'est pas droite. Elle est infléchie aux genoux, un peu courbée aux épaules et cela fait une ligne onduleuse qui est à la fois pleine de grâce et de naturel. Le modelé

des bras est une œuvre de maître ; rien d'exagéré, tout est vrai, simple et beau comme la nature ; les mains sont d'une exécution qui ne laisse rien à désirer. Si M. Thomas continue dans la voie où il est entré, s'il peut bien comprendre que le but d'un artiste doit être faire de l'art et rien que de l'art; s'il féconde son esprit par l'étude et par la réflexion, nous serons rassurés sur le sort de la statuaire française, qui attend encore un chef depuis la mort de Rude, de David et de Pradier.

Ce chef, j'avais espéré un instant, que ce serait M. Jules Cavélier. Sa *Pénélope*, sa *Vérité*, même sa *Bacchante* avaient des qualités si sérieuses qu'elles promettaient un artiste d'élite. M. Cavélier est-il arrivé à son entier développement, je ne le pense pas ; mais depuis cinq ou six ans, il est évidemment dans un temps d'arrêt; cela arrive souvent ainsi, il n'y a donc lieu ni de nous étonner, ni de nous inquiéter. Malgré les efforts consciencieux qu'il a faits pour se débarrasser complétement des traditions de l'enseignement qu'il a subi, on sent trop encore aujourd'hui qu'il a été l'élève de Paul Delaroche. David d'Angers

et Paul Delaroche se combattent en lui, tantôt c'est l'un qui l'emporte, tantôt c'est l'autre, parfois il les mêle tous les deux et arrive alors à une sorte de style bourgeois très-extraordinaire, et dont la *Cornélie* est un exemple frappant. Depuis que nous l'avons vue en plâtre à l'exposition universelle de 1855, l'auteur, sans la modifier positivement, l'a retravaillée et pour ainsi dire châtiée. Caïus est devenu plus sévère, plus sérieux, mais la composition en elle-même n'est pas devenue moins froide. En quoi est-ce Cornélie ? c'est une matrone et ses deux fils, mais je ne vois pas là la mère qui en montrant ses enfants disait : « Voici mes joyaux. » Cornélie, en admettant qu'un personnage soit une idée, Cornélie est une idée morale, c'est l'amour maternel devenu du patriotisme ; cela peut-il se rendre en sculpture ? j'en doute fort, et comme je le disais, M. Cavélier n'a fait qu'une mère et ses enfants. La bulle et la prétexte de Caïus montrent qu'il a quinze ans, quoiqu'il ne les paraisse pas, mais ne prouvent pas que ce soit un Gracque. Quand un sujet est tel qu'il ne peut être rendu par l'art, à quoi bon l'entreprendre ? N'est-ce point dépenser son talent en

pure perte et quelles que soient les qualités que je reconnais dans le groupe dont je parle, je crois que M. Cavélier aurait mieux fait de les employer à une autre composition. Celle-ci est bien rassemblée cependant, les draperies sont conventionnelles, il y en a peut-être un peu trop, mais c'est un bon groupe dont le tort le plus grave est d'avoir voulu représenter Cornélie. Cette *Cornélie* pourtant est supérieure à celle de M. Clesinger qui, en réalité, n'est qu'un motif propre à décorer une pendule gigantesque. Tomire, autrefois, a fondu des bronzes qui ressemblaient à cela; rien n'y manque : ni le casque, ni la cuirasse à écailles, ni l'escabeau, ni la mosaïque du pavé. C'est moins un groupe que trois personnages placés les uns près des autres; les draperies sont abondantes et boursouflées; c'est la première venue et ses deux enfants encore plus que dans la *Cornélie* de M. Cavélier. M. Clesinger a pris ce sujet comme il en aurait pris un autre, sans réfléchir à ce qu'il faisait; je ne retrouve même pas là cette adresse de pouce, cette rapidité d'ébauchoir auxquelles nous étions accoutumés; c'est lourd et mou à la fois; le

marbre lui-même trop poncé a des apparences d'albâtre, c'est énorme comme masse et pourtant c'est colifichet; l'exécution du praticien, très-soignée, arrive à des puérilités inutiles, la mosaïque du pavé est composée de losanges alternativement mats et brillants; à côté de cela, la cuirasse a l'air d'un trophée d'architecture, ou d'un torse de soldat brisé ; ce mélange arbitraire de vérité et de convention est de mauvais effet, et pourtant M. Clesinger n'était point un artiste vulgaire; s'il lui manquait l'intelligence qui fait les hommes élevés, on peut dire sans se tromper qu'il avait un tempérament d'une certaine puissance; que lui a-t-il donc manqué pour qu'il se développât complétement? il lui a manqué le milieu. S'il eût vécu dans un temps propice, s'il eût rencontré les encouragements auxquels il avait droit, s'il eût eu affaire à des gouvernements qui eussent compris que les seules gloires durables sont celles que donnent les arts, qui eussent compris que l'histoire a beaucoup pardonné aux Valois et à Louis XIV parce qu'ils ont aimé les choses de l'esprit, M. Clesinger aurait atteint facilement un rang supérieur ; il n'eût été ni Jean Goujon, ni

Puget, cela est certain, mais il eût été quelque chose
comme le Bernin, et cela eût mieux valu que ce qu'il
est aujourd'hui. Il prouve encore quelquefois qu'il
possède certaines qualités essentielles du statuaire, je
n'en veux pour preuve que sa *Diane au repos*. C'est
une grande figure assise, qui a presque du style. La
déesse dort, ou plutôt s'endort ; elle est à ce moment
indécis où le sommeil a déjà envahi les sens, où déjà
l'on est parti pour le pays des rêves sans avoir tout à fait
quitté la vie réelle ; cette nuance est très-bien rendue
et ne laisse aucun doute, quoique Diane ait les yeux
fermés. Son visage froid et régulier a une beauté
chaste qui n'est pas dénuée de grandeur ; le sein est
petit, comme doit être celui de la chasseresse ; une
draperie retombée, et d'une très-bonne exécution,
couvre la cuisse et la jambe gauche ; le bras droit est
relevé sur la tête, et de là part une ligne qui se pro-
longe jusqu'au bout du pied droit : ce mouvement,
plein d'une simplicité très-majestueuse, est l'œu-
vre d'un artiste. Aux pieds de Diane, son lévrier
est couché qui veille pendant qu'elle s'endort. De
toutes les statues de M. Clesinger que nous avons

vues, c'est incontestablement celle que nous préférons.

Nous avons dit que la *Cornélie*, de M. Cavélier, nous semblait supérieure à celle de M. Clesinger, nous devons dire que le *Napoléon* de M. Guillaume nous paraît supérieur à celui de M. Cavélier. Celui de M. Cavélier est vraiment trop conçu à l'antique ; les épaules, les pectoraux sont développés comme chez un lutteur ; quoique l'on puisse penser du rôle que cet homme extraordinaire a joué dans l'histoire moderne, il faut reconnaître en lui une puissance de conception peu commune ; il représente l'orgueil et la réflexion ; à proprement parler, ce n'est qu'un cerveau et, comme tel, peu apte à être représenté par la sculpture ; les bustes, les statues, ne vaudront jamais le masque moulé par le docteur Antomarchi. Faire de l'empereur une sorte de Titan trapu, c'est mal le comprendre ; la pensée ne s'exprime pas par la musculature. La draperie est d'une extraordinaire lourdeur et ramenée au-dessus des hanches d'une façon disgracieuse, cependant il faut donner des éloges à la tête dont l'expression sérieuse est remarquable. J'aime mieux le *Napoléon*

de M. Guillaume, malgré les dorures qu'il a cru devoir y appliquer, peut-être même ne sont-elles pas inutiles et rompent-elles la blanche monotonie du marbre ; l'empereur est debout, appuyé sur un sceptre très-haut, ce qui donne au bras gauche un développement très-bien étudié ; la draperie qui l'enveloppe, sans l'écraser, est faite de main de maître ; je recommande surtout un pli qui part de l'épaule droite pour aboutir au genoux gauche : c'est peu de chose, me dira-t-on, soit, mais c'est du style et du meilleur ; les muscles n'ont rien d'exagéré, la tête est fine et réfléchie, le modelé ferme et souple à la fois ; c'est une œuvre importante à plus d'un titre ; mais il m'est impossible de comprendre pourquoi l'on représente Napoléon vêtu en Romain, ou plutôt en soi-disant Romain. On s'est beaucoup moqué de la statue qui montre lord Wellington en Achille : l'un n'est pas plus ridicule que l'autre ; et cependant je comprends que la sculpture, cherchant toujours l'abstraction, ait, pour vêtir ses personnages, choisi le costume le plus abstrait qui est le costume prétendu antique. J'aime mieux, jusqu'à un certain point, M. Perraud, qui a fait une statue toute nue, inspiré par ce cri de Pétrarque :

Ahi! null' altro che pianto al mondo dura! C'est un plâtre ; dans le marbre le modelé s'adoucira : l'homme est assis, une jambe repliée, l'autre étendue ; les mains enlacées, les coudes appuyés sur les cuisses, le front plissé, les yeux fixes, la mine réfléchie ; dans toute l'attitude, dans les épaules courbées, dans la position des bras, dans l'expression du visage, il y a un découragement que l'artiste a su faire comprendre. Cet homme-là est de tous les temps : c'est le lutteur fatigué du combat ; c'est Sisyphe las de son rocher ; c'est l'homme.

L'*Agrippine portant les cendres de Germanicus*, de M. Maillet, exécutée en manière de tour de force, est réussie. Cette grande figure voilée, couverte d'une draperie qui laisse deviner les mains et le visage, est d'un effet qui n'est point vulgaire ; l'ensemble est d'une grande distinction ; l'âme de Pradier a voltigé autour de son élève pendant qu'il exécutait cette figure à laquelle je ne reprocherai qu'un peu de lourdeur et comme quelque chose d'inachevé dans les draperies qui s'appuient sur le socle. Pourquoi, dans le livret, M. Maillet nous dit-il que les cendres étaient contenues

dans une urne, et met-il une sorte de coffret à bijoux entre les mains d'Agrippine ?

Les statues et les bustes exposés par M. Roubaud sont d'une gracieuse facture, et dénotent un talent qui s'augmente par l'étude ; nous ne pouvons qu'encourager l'artiste dans la voie où il marche et où il est certain de trouver bientôt des succès sérieux.

La Douceur, de M. Marcellin, gagnerait beaucoup si elle avait été pratiquée dans un marbre moins désagréable ; les tons gris et bleuâtres ne sont point plaisants en sculpture : ceci est une observation qui ne retombe pas sur l'artiste. Toute la figure est conçue en ressouvenir de la Renaissance; le pastiche était peut-être imposé, il a été bien réussi; le visage est grêle, gracieux, surmonté d'un front évidemment trop élevé, mais d'une ligne pure et recherchée. Ces allégories ne sont pas toujours faciles à faire et à rendre compréhensibles ; M. Marcellin a expliqué la sienne en mettant un oiseau sur la main de la jeune fille et, à ses côtés, un agneau qui broute. C'est ingénieux ; mais c'est encore un commentaire, et l'art doit s'en passer ; la draperie est très-sobre et de bon effet.

La fleur de jeunesse de M. Protheau ne vaut pas sa *Nourrice indienne;* il a voulu arriver au gracieux et il n'est parvenue qu'au joli ; la proportion des yeux est beaucoup trop exagérée pour le visage, et à force de poncer le marbre on l'a amolli.

La *Femme fellah* de M. Lami est une fort agréable statuette en bronze, très-habilement campée, très-finie, gracieuse et tout à fait plaisante ; mais est-ce bien un souvenir d'Égypte ? et ne serait-ce pas plutôt un souvenir d'un dessin de M. Bida ? Le bas-relief circulaire de M. Mathieu représentant un *Épisode du Paradis de Milton*, est une très-curieuse sculpture, évidemment beaucoup trop plate, offrant le défaut singulier d'avoir posé les deux personnages en angle, mais fine, d'un ébauchoir spirituel, et ornée d'accessoires ingénieusement trouvés. Ça paraît plutôt l'œuvre d'un graveur en médailles que d'un sculpteur, mais c'est d'une originalité qui mérite d'être signalée.

Ce que nous avons dit des portraits, nous pouvons le dire des bustes, c'est une matière très-délicate à traiter, et qui retombe peu sous l'appréciation de la

critique. Nous devons dire cependant que quelques-uns nous ont paru dignes d'éloges, entre autres celui de *M. Horace Vernet* par M. Cavélier. Il est si ressemblant et si vrai qu'on reconnaît le modèle par derrière, à la forme de la tête et à la vue d'un seul bout de moustache. Les bustes en terre cuite de M. Carrier sont d'un modelé saisissant qu'il faut louer sans réserve ; mais dans la façon dont les lignes du visage sont rendues, n'y a-t-il pas une grande exagération ? Tous les traits semblent grossis à plaisir. Celui de ses bustes qui nous a paru le plus remarquable, est celui de *M. Chifflard*.

La prise du Renard de M. Mène est un tour de force, d'adresse et de patience. C'est un groupe en cire représentant un chasseur placé devant son cheval et montrant un renard à ses six chiens ; c'est extraordinaire d'exécution, et malgré le fini, je dirai même la précision du modèle, il n'y a que de la fermeté et point de sécheresse.

Le faucon chassant des lapins de M. Caïn est un joli bas-relief bien mouvementé, trop aplati, d'une très-consciencieuse étude de la nature et d'une belle patine ;

mais pourquoi l'artiste a-t-il donné à une touffe de genet l'apparence d'un porc-épic hérissé?

~~~~~

Il nous a souvent fallu faire violence à notre découragement pour mener jusqu'au bout cette analyse du salon de 1861. Il est douloureux de parcourir les salles de l'exposition et de reconnaître, quoique l'on en ait, que le niveau de l'art, en France, tend à s'abaisser chaque année. Cette peinture molle et sans moralité, qu'on a appelée assez justement l'art de la rue Laffitte, est à peu près la seule qui soit en honneur aujourd'hui, la seule qui tente les efforts des peintres. Cette gangrène lente et rongeuse peut-elle encore être guérie? Je voudrais l'espérer, mais je n'ose guère y croire. Le symptôme est grave : le métier a remplacé l'art; la main a pris la place du cerveau. Ce n'est ni à ses ré-

flexions, ni à son instruction, ni à son esprit cultivé, ni à son âme, ni à son cœur, que l'artiste demande de le guider dans son travail ; l'unique résultat qu'il cherche, c'est un mélange habile de couleurs, c'est un adroit maniement du pinceau. Sauf les quelques originalités que nous avons signalées, au courant de notre critique, nous devons le répéter, il n'y a plus que des ouvriers ; des ouvriers de talent, j'en conviens, mais rien que des ouvriers qui n'entendent rien à l'art, n'y ont jamais réfléchi, et paraissent incapables de le comprendre. Il y a des hommes, je ne veux pas les nommer, qui, un jour, ont débuté avec un tableau où le métier accusait une adresse peu commune ; la critique a applaudi, les peintres ont fait chorus ; comme toujours, le public a admiré de confiance et les amateurs ont acheté les œuvres dont on parlait. L'espoir que ces hommes avaient fait naître s'est-il réalisé ? Non, pas ! A l'exposition qui vint ensuite, ils nous montrèrent un autre tableau peint avec la même adresse, rien de plus, et ainsi de suite jusqu'à cette exposition même. Leur idéal, c'est l'adresse, il n'en ont point d'autre ; peut-être rêvent-ils de faire des tableaux grands

comme nature et s'imaginent-ils grossièrement qu'ils augmenteront leur talent en augmentant les dimensions de leur toile ; ce sera toujours la même chose. La critique a parlé de ces hommes une fois avec éloge, une seconde fois elle leur a donné des conseils, la troisième fois elle reconnaît que ce qu'elle avait pris pour des espérances n'est, après tout, qu'une science définitive acquise par l'apprentissage ; elle voit que ces hommes ne sont que des machines assez perfectionnées qui font de la peinture comme ils tourneraient des ronds de serviette ; elle cite leur nom alors sans s'occuper de leurs œuvres qui ne sont qu'une reproduction, et s'en va, avec intérêt, s'occuper de travaux peut-être inférieurs, mais qui du moins indiquent une recherche où l'art est pour quelque chose.

En terminant le compte rendu du salon de 1859, je disais aux peintres : « Ne vous occupez pas exclusivement de votre main, pensez un peu à votre cerveau ; la main fait l'ouvrier, le cerveau fait l'artiste ; entre bien peindre un tableau et bien coudre un habit, il n'y a pas grande différence ; l'important est de concevoir, d'avoir un idéal supérieur à celui de la foule et

de parvenir à dégager un fait plastique sous son triple aspect de vérité, de beauté et d'expression. Pour arriver à ce résultat, il faut avoir à son service une intelligence qui pense, compare et choisit ; or on développe son intelligence par le travail et la réflexion. Plus un homme sait, et plus il peut. » Ces paroles, nous pouvons les répéter aujourd'hui, car plus que jamais elles sont méritées.

Faut-il donc répudier toute croyance à l'avenir de la peinture française ? Nous espérons que non. Nous espérons que dans le silence et le recueillement de l'atelier, il se trouve, à cette heure même, un homme qui aime l'art, qui a réfléchi à ce qu'il devait être à notre époque, qui a promené ses curiosités et ses études parmi les maîtres modernes et parmi les maîtres anciens, qui dégage lentement, à force de travail, son originalité, qui marche avec courage vers le but supérieur qu'il entrevoit comme une récompense suprême, et qui, un jour ou l'autre, apparaîtra pour fonder l'école française de la seconde moitié du dix-neuvième siècle, car celle de la première moitié est aujourd'hui tombée en enfance ; elle a manqué de dignité, de foi,

de persévérance, elle en est justement punie par une imbécillité qui lui fait radoter des choses inutiles. Si cet artiste sérieux et convaincu que nous appelons de tous nos vœux se montre enfin, c'est avec bonheur que nous saluerons sa bienvenue.

# INDEX

—

## A

|  | Pages. |
|---|---|
| ACHENBACH (André). | 157 |
| ACHENBACH (Oswald). | 157 |
| AIGUIER. | 163 |
| AIZELIN. | 177 |
| ALIGNY. | 3 |
| ALLONGÉ. | 163 |
| ANTIGNA. | 131 |
| ARMAND DUMARESQ. | 18 |
| AUBERT. | 168 |

## B

| | |
|---|---|
| Barrias | 31 |
| Baron | 6, 141, 142 |
| Barye | 176 |
| Baudit | 162 |
| Baudry | 32, 33, 34, 35, 36, 37, 38, 40, 41, 68 |
| Beaucé | 14, 19, 26 |
| Becq de Fouquières (M<sup>me</sup>) | 169 |
| Bellangé (H.) | 3, 20 |
| Bellel | 162, 169 |
| Belly | 148 |
| Berchère | 148 |
| Bernin | 178, 187 |
| Bertaud (M<sup>lle</sup>) | 65 |
| Berthoud | 157 |
| Bertin | 3 |
| Biard | 86, 93 |
| Bida | 168, 169, 192 |
| Blanc Fontaine | 126 |
| Blin | 6, 160, 161 |
| Bonheur (Auguste) | 166 |
| Bonheur (M<sup>lle</sup> Rosa) | 122 |
| Bonhommé | 167, 168 |
| Bouguereau | 31, 32 |
| Boulanger (Gustave-Rodolphe) | 31 |

| | |
|---|---|
| Boulard . . . . . . . . . . . . . | 138 |
| Brendel . . . . . . . . . . . 165, | 166 |
| Bresdin . . . . . . . . . . . . . | 170 |
| Brest . . . . . . . . . . . . . . | 156 |
| Breton . . . . . . . 115, 116, 117, 118 | 120 |
| Brion . . . . . . . . . . 47, 48, 49, | 127 |
| Busson . . . . . . . . . . . . . | 160 |

## C

| | |
|---|---|
| Cabanel . . . . . . . . . . . . 9, | 30 |
| Caïn . . . . . . . . . . . . . . | 193 |
| Calame . . . . . . . . . . . . . | 3 |
| Callot . . . . . . . . . . . . . | 120 |
| Campo-Tosto . . . . . . . . . . . | 140 |
| Carrier . . . . . . . . . . . . . | 193 |
| Casey . . . . . . . . . . . . . . | 65 |
| Cavélier . . . . . . 183, 184, 185, 188, | 193 |
| Cermak . . . . . . . . . . . . . | 63 |
| Charpentier . . . . . . . . . . . | 167 |
| Chassevent . . . . . . . . . . . . | 138 |
| Chavannes (Puvis de) . . . . . 6, 74, 75, | 76 |
| Chazal . . . . . . . . . . . . 43, | 44 |
| Clesinger . . . . . . . 185, 186, 187, | 188 |
| Coignet (Léon) . . . . . . . . . 59, | 65 |
| Comte (Charles) . . . . . . . . . 45, | 47 |
| Cordier . . . . . . . . . . . . . | 181 |

| | |
|---|---|
| Cordouan | 163 |
| Corot | 161 |
| Courbet | 5, 108, 109, 116 |
| Couture | 3 |
| Couverchel | 18 |
| Curzon (de) | 132 |

## D

| | |
|---|---|
| D'Argent (Yan) | 7, 124 |
| Daubigny | 6, 160 |
| Dauzats | 3 |
| David | 40, 41, 73, 91 |
| David d'Angers | 180, 183 |
| Decamps | 3, 45, 47, 138 |
| Delacroix (Eugène) | 3, 21, 153, 156 |
| Delaroche (Paul) | 3, 41, 121, 183, 184 |
| Desjobert | 163 |
| Devilly (Théodore) | 21 |
| Diaz | 3 |
| Dorcy (de Dreux) | 142 |
| Doré (Gustave) | 6, 9, 68, 69, 70, 71, 72, 73, 74 |
| Dow (Gérard) | 25 |
| Drolling | 37 |
| Duran | 5 |
| Durangel | 5 |

## E

EVERDINGEN (Van) . . . . . . . . . . . . . 121

## F

FAURE. . . . . . . . . . . . . . . . 42
FAURÉ (Léon). . . . . . . . . . 60, 61   62
FEUGÈRES. . . . . . . . . . . . . . 181
FISCHER . . . . . . . . . . . . . . 125
FLANDRIN (H.) . . . . . . . . . . . .  25
FLERS. . . . . . . . . . . . . . . .   3
FORTIN . . . . . . . . . . . . . 5, 125
FRANÇAIS . . . . . . . . . . 6, 158, 159
FRÉMIET . . . . . . . . . . . . . . 176
FRÈRE (Édouard) . . . . . . . . . . 143
FROMENT. . . . . . . . . . . . . . .   5
FROMENTIN . . . 6, 49, 150, 151, 152, 153, 154, 155

## G

GALBRUND . . . . . . . . . . . . . . 170
GAUTIER . . . . . . . . . . . . . . 167
GÉRICAULT . . . . . . . . . . . 12, 142

Gérome. 84, 85, 86, 88, 89, 91, 92, 93, 94, 95, 96,
97 . . . . . . . . . . . . 134
Girard (Firmin). . . . . . . . . . . . 139
Giraud (Eugène). . . . . . . . . . 5, 54, 55
Glaize (Barthélemy). . . . . . . . 45, 135, 137
Glaize (Léon). . . . . . . . . . . 44, 45
Goujon (Jean) . . . . . . . . . . . . 186
Gourlier (Paul). . . . . . . . . . . . 157
Granet . . . . . . . . . . . . . 3
Cros . . . . . . . . . . . . . . 95
Gudin . . . . . . . . . . . . . . 163
Guérard. . . . . . . . . . . . . 125
Guaspre . . . . . . . . . . . . . 121
Guillaume . . . . . . . . . . 188, 189
Guillaumet . . . . . . . . . . . . 162
Guillemin . . . . . . . . . . . . 126

## H

Hamon. . . . . . . . . . 5, 27, 133, 134
Hanoteau . . . . . . . . . . . . 160
Harpignies. . . . . . . . . . . . 160
Hébert. . . . . . . . . 5, 6, 28, 29, 30, 129
Hédouin . . . . . . . . . . . . . 148
Holbein . . . . . . . . . . . 5, 102, 103
Hubert . . . . . . . . . . . . . 3

## I

| | |
|---|---|
| Imer | 162 |
| Ingres | 3, 25 |
| Isabey | 156 |
| Israels | 126 |

## J

| | |
|---|---|
| Jacques | 166 |
| Jadin | 3, 165 |
| Jalabert | 146 |
| Joyant | 3 |
| Jundt | 128 |

## K

| | |
|---|---|
| Kaplincki | 167 |
| Karel-Desjardins | 120 |
| Knauss | 5, 81 |
| Knyff | 161 |

## L

| | |
|---|---|
| Labbé | 155 |
| Lafon (Émile) | 63 |

| | |
|---|---|
| Lambron . . . . . . 7, 103, 104, 105, 107, 108 | 120 |
| Lami . . . . . . . . . . . . . . . . | 192 |
| Langlois. . . . . . . . . . . . . . | 13 |
| Lanoue . . . . . . . . . . . . . . | 158 |
| Lansyer . . . . . . . . . . . . . . | 169 |
| Lapierre. . . . . . . . . . . . . . | 162 |
| Laugée . . . . . . . . . . . . 118, | 120 |
| Laurens . . . . . . . . . . . . . . | 163 |
| Lebœuf . . . . . . . . . . . . 176, | 177 |
| Legros . . . . . . . . . . . . . . | 5 |
| Leleux (Adolphe) . . . . . . . . . . | 125 |
| Léman . . . . . . . . . . . . . . | 62 |
| Lenepveu . . . . . . . . . . . . . | 167 |
| Leullier. . . . . . . . . . . . . . | 3 |
| Leys . . . . . . . . . . . 5, 97, 98, | 102 |
| Loubon. . . . . . . . . . . . . . | 130 |
| Luminais. . . . . 5, 7, 120, 121, 122, 123, 124, | 125 |

## M

| | |
|---|---|
| Madarasz . . . . . . . . . . . . 9, | 59 |
| Maillet . . . . . . . . . . . . . . | 190 |
| Marcellin . . . . . . . . . . . . . | 191 |
| Marchal. . . . . . . . . . . . . . | 127 |
| Marilhat. . . . . . . . . . . . . . | 3 |
| Marochetti . . . . . . . . . . . . | 174 |
| Martin (Stephen) . . . . . . . . . . | 171 |
| Mathieu . . . . . . . . . . . . . . | 192 |

| | |
|---|---|
| Matout | 49, 50, 53, 54 |
| Mazerolles | 26 |
| Meissonnier | 3, 143 |
| Mène | 193 |
| Merino | 67, 68 |
| Meunier | 131 |
| Meuron | 5 |
| Meyer | 163 |
| Michel-Ange | 73 |
| Millet (François) | 110, 111, 112, 113, 114, 115 |
| Monginot | 7 |
| Morin (M<sup>lle</sup> Eugénie) | 171 |
| Muller | 3, 41, 42, 115 |

## N

| | |
|---|---|
| Nanteuil (Célestin) | 130, 131 |
| Noel (Jules) | 156 |

## P

| | |
|---|---|
| Palizzi | 166 |
| Papeleu | 163 |
| Penguilly l'Haridon | 66, 67, 103 |
| Perraud | 189 |
| Pezous | 143 |
| Philippe | 167 |
| Picou | 135 |

| | |
|---|---|
| Pils . . . . . . . . . . . 15, 17, 18, 28, | 31 |
| Plassan . . . . . . . . . . . . . . | 143 |
| Poussin . . . . . . . . . . . . . . | 121 |
| Pradier . . . . . . . . . . . . 183, | 190 |
| Protais . . . . . . . . . . . . 23, | 24 |
| Protheau. . . . . . . . . . . . . . | 192 |
| Puget. . . . . . . . . . . . . . . | 187 |

### Q

| | |
|---|---|
| Quantin . . . . . . . . . . . . . . | 65 |

### R

| | |
|---|---|
| Reynaud . . . . . . . . . . . 128, | 129 |
| Robert-Fleury. . . . . . . . . . . . | 3 |
| Rochet . . . . . . . . . . . . . . | 174 |
| Rodakowski. . . . . . . . . . . 57, | 58 |
| Roller. . . . . . . . . . . . . . . | 167 |
| Roubaud. . . . . . . . . . . . . . | 191 |
| Rousseau (Philippe). . . . . . . . . . | 166 |
| Rude . . . . . . . . . . . . . . . | 183 |

### S

| | |
|---|---|
| Saal . . . . . . . . . . . . . . . | 157 |
| Sabatier (M<sup>m</sup>) . . . . . . . . . . . . | 167 |
| Sand (Maurice) . . . . . . . . . 124, | 162 |

| | |
|---|---|
| SCHEFFER (Ary) | 3, 100 |
| SCHENKC | 9 |
| SCHLESINGER | 5, 82 |
| SCHNETZ | 64 |
| SCHOENEWERK | 178 |
| SCHUTZENBERGER | 144, 145, 146 |
| STEUBEN | 3 |
| STEVENS (Alfred) | 139, 140 |
| STEVENS (Joseph) | 140 |

## T

| | |
|---|---|
| THOMAS | 182, 183 |
| TIDEMAND | 147 |
| TISSOT (Jacobus) | 5, 97, 98, 99, 100, 101, 102, 103 |
| TOURNEMINE (de) | 6, 155 |

## V

| | |
|---|---|
| VALERIO | 147, 148 |
| VARNIER | 178 |
| VERLAT | 7 |
| VERNET (Horace) | 11 |
| VETTER | 142 |
| VEYRASSAT | 162 |
| VILLAIN | 180 |
| VIOT | 161 |

## W

Wickenberg. . . . . . . . . . . . . . 3
Willems (Florent) . . . . . . . . . . . 140
Worms . . . . . . . . . . . . . . . 147

## Y

Yvon. . . . . . . . . . . . . . . 11, 16

## Z

Ziem . . . . . . . . . . . . . . . 157
Zo (Achille) . . . . . . . . . . . . . 5

FIN.

# TABLE

|  | Pages. |
|---|---|
| Avant-Propos... | 1 |
| I. Peinture officielle. — Peinture d'histoire... | 9 |
| II. Peinture de genre. — Paysanneries. — Paysages... | 81 |
| III. Animaliers. — Portraits. — Pastels et dessins... | 165 |
| VI. Sculpture... | 173 |
| Index... | 199 |